LABYRINTE
DE
VERSAILLES.

A PARIS,
DE L'IMPRIMERIE ROYALE.

M. DC. LXXIX.

DESCRIPTION DU LABYRINTE DE VERSAILLES.

ENtre tous les Bocages du petit Parc de Versailles, celuy qu'on nomme le Labyrinte, est sur tout recommandable par la nouveauté du dessein, & par le nombre & la diversité de ses Fontaines. Il est nommé Labyrinte, parce qu'il s'y trouve une infinité de petites allées tellement meslées les unes dans les autres, qu'il est presque impossible de ne s'y pas égarer : mais aussi afin que ceux qui s'y perdent, puissent se perdre agréablement, il n'y a point de détour qui

ne presente plusieurs Fontaines en mesme temps à la veüë, en sorte qu'à chaque pas on est surpris par quelque nouvel objet.

On a choisi pour sujet de ces Fontaines une partie des Fables d'Æsope, & elles sont si naïvement exprimées, qu'on ne peut rien voir de plus ingenieusement exécuté. Les animaux de bronze colorié selon le naturel, sont si bien désignez, qu'ils semblent estre dans l'action mesme qu'ils representent, d'autant plus que l'eau qu'ils jettent imite en quelque sorte la parole que la Fable leur a donnée.

La differente disposition de chaque Fontaine fait aussi une diversité tres-agréable; & les couleurs brillantes de coquilles rares, & de la

rocaille fine dont tous les bassins sont ornez, se meslent si heureusement avec la verdure des palissades, qu'on ne se lasse jamais d'admirer cette prodigieuse quantité de Fontaines qui surprennent toutes par la singularité de l'invention, par la juste expression de ce qu'elles representent, par la beauté des animaux dont elles sont accompagnées, & par l'abondance de l'eau qu'elles jettent.

On a crû qu'il estoit à propos de faire une exacte description de chaque Fontaine en particulier, pour accompagner les Estampes qu'on en a fait faire ; & afin de faire connoistre comment chaque Fable est fidellement representée, on trouvera de suite par ordre une courte narration de la Fa-

ble, & une courte description de la manière dont la Fontaine est disposée.

En entrant, on trouve deux Figures de bronze peintes au naturel, & posées chacune sur un pied-d'estal de rocaille: l'une represente Æsope; l'autre l'Amour. Æsope tient un rouleau de papier, & montre l'Amour qui tient un peloton de fil, comme pour faire connoistre que si ce Dieu engage les hommes dans de fascheux labyrintes, il n'a pas moins le secret de les en tirer lors qu'il est accompagné de la sagesse, dont Æsope dans ses Fables enseigne le chemin.

En suite on trouve les Fontaines au nombre de quarante en l'ordre qui suit. A chacune de ces Fontaines on

a pratiqué une place, où sur une lame de bronze peinte en noir il y a une Inscription de quatre Vers écrite en Lettres d'or. Ces Vers faits par Monsieur de Benserade, expliquent la Fable, & en tirent la moralité.

I. FABLE.

Le Duc & les Oiseaux.

UN jour le Duc fut tellement batu par les Oiseaux, à cause de son vilain chant, & de son laid plumage, qu'il n'a depuis osé se montrer que la nuit.

UN grand demy-Dome de treillage orné d'architecture, est en dedans rempli de toute sorte d'Oiseaux perchez sur des branches, qui jettent de l'eau en mille maniéres differentes sur le Duc qui est en bas au milieu d'un bassin de rocaille. Les Oiseaux paroissent tous

animez de colere, & le pauvre Duc semble tout honteux de sa disgrace.

II. FABLE.

Les Coqs & la Perdrix.

UNE Perdrix s'affligeoit fort d'estre batuë par des Coqs ; mais ayant veû qu'ils se batoient eux-mesmes, elle se consola.

ON voit la Perdrix sur un petit rocher de rocaille, qui jette de l'eau en l'air ; & aux deux costez sur deux petits rochers plus élevez deux Coqs vomissent l'eau dans un bassin.

III. FABLE.

Le Coq & le Renard.

UN Renard prioit un Coq de descendre pour se réjoüir ensemble de la paix faite entre les Coqs & les Renards. Volontiers, dit le Coq, quand deux

Levriers que je voy qui en apportent la nouvelle, seront arrivez : le Renard remit la réjoüissance à une autre fois, & s'enfuit.

Le Coq sur un haut pillier de rocaille & de verdure, vomit de l'eau contre le Renard, qui en bas de dépit jette de l'eau contre le Coq.

IV. FABLE.

Le Coq & le Diamant.

Un Coq ayant trouvé un Diamant, dit : J'aimerois mieux avoir trouvé un grain d'orge.

Au milieu d'un bassin, le Coq qui tient sous sa patte un gros morceau de cristal taillé en Diamant, jettant un long trait d'eau en l'air, semble se plaindre au Ciel de n'avoir pas plûtost trouvé un grain d'orge.

V. FABLE.

Le Chat pendu & les Rats.

UN Chat se pendit par les pattes, & faisant le mort, attrapa plusieurs Rats. Une autre fois il se couvrit de farine. Un vieux Rat luy dit : Quand tu serois le sac à la farine, je ne m'approcherois pas.

LE Chat pendu sur le haut d'une espece d'amortissement de rocaille, vomit de l'eau dans un bassin ; les Rats autour jettent de l'eau contre luy, sans l'oser aborder.

VI. FABLE.

L'Aigle & le Renard.

UNE Aigle mangea les petits d'un Renard au pied de l'arbre où estoit son nid, ne croyant pas qu'il pust s'en venger : mais le Renard ayant trouvé un

flambeau allumé, mit le feu à l'arbre, & brûla les Aiglons.

Un tronc d'arbre parfaitement bien imité, porte un bassin de bronze doré, autour duquel sont des Aiglons : le Renard au pied du tronc tient un flambeau allumé dans sa gueule, & du milieu du bassin il sort un jet.

VII. FABLE.

Les Paons & le Geay.

Le Geay s'estant un jour paré des plumes de plusieurs Paons, vouloit faire comparaison avec eux : chacun reprit ses plumes, & le Geay ainsi dépouillé leur servit de risée.

Des deux costez d'un grand bassin, huit Paons placez sur de petits rochers plus élevez les uns que les autres, vomissent de l'eau sur le Geay Au fond, sur un autre rocher plus élevé, un Paon, la queuë épanoüie, jette de l'eau, qui tombe par nappes en cascade dans le

bassin. Au milieu de toute cette cheûte d'eau, on voit le pauvre Geay presque tout dépouillé.

VIII. FABLE.

Le Coq & le Coq-d'Inde.

Un Coq-d'Inde entra dans une cour en faisant la roüë. Un Coq s'en offensa, & courut le combatre, quoy-qu'il fust entré sans dessein de luy nuire.

Le Coq-d'Inde faisant la roüë, & le Coq animé de colere, forment deux gros jets au milieu d'un bassin.

IX. FABLE.

Le Paon & la Pie.

Les Oiseaux élûrent le Paon pour leur Roy, à cause de sa beauté. Une Pie s'y opposa, & leur dit qu'il falloit moins regarder à la beauté qu'il avoit, qu'à la vertu qu'il n'avoit pas.

Plusieurs Oiseaux des plus rares sont placez sur un amphiteatre de rocaille, & jettent de l'eau. Au fond est le Paon jettant de l'eau, qui tombe par nappes en cascade dans le bassin. La Pie sur un petit rocher semble plaider sa cause, & jette de l'eau contre le Paon.

X. FABLE.

Le Dragon, l'Enclume, & la Lime.

Un Dragon vouloit ronger une Enclume. Une Lime luy dit : Tu te rompras plûtost les dents que de l'entamer; je puis moy seule avec les miennes te ronger toy-mesme, & tout ce qui est icy.

Une espece de rocher sauvage represente l'antre du Dragon, qui mordant l'Enclume, vomit dessus un torrent d'eau.

XI. FABLE.

Le Singe & ses Petits.

UN Singe trouva un jour un de ses Petits si beau, qu'il l'étouffa à force de l'embrasser.

TRois Singes adossez soûtiennent une coquille ronde de bronze doré, sur le milieu de laquelle un Singe étreint dans ses bras un de ses Petits, qui jette un long trait d'eau en l'air.

XII. FABLE.

Le Combat des Animaux.

LEs Oiseaux eûrent guerre avec les Animaux terrestres. La Chauve-souris croyant les Oiseaux plus foibles, passa du costé de leurs ennemis, qui perdirent pourtant la bataille. Elle n'a depuis osé retourner avec les Oiseaux, & ne vole plus que la nuit.

CEtte Fontaine est dans un grand cabinet de treillage de fer & de bois, couvert de chévrefeuille, de roses, & autres fleurs. Il est orné d'architecture, & finit en dome ouvert par enhaut, avec une petite balustrade autour de l'ouverture. La corniche & la voûte de ce cabinet sont pleines d'Oiseaux de toutes les especes, qui vomissent de l'eau en bas dans un bassin de rocaille, du milieu duquel s'éleve un rocher; & le long de ce rocher on voit monter plusieurs Animaux à quatre pieds, qui jettent de l'eau contre les Oiseaux. Tout au tour du cabinet, sur des rocailles, on voit encore d'autres Animaux; & dans quatre niches, il y en a encore plusieurs qui jettent une telle abondance d'eau, que cela represente naïvement une guerre. Mais ce qu'il y a sur tout d'admirable, c'est le nombre infini d'Animaux tous en differente attitude, & les uns & les autres paroissent en colere, & animez au combat. A l'entrée de ce cabinet, deux Singes plaisamment montez sur des Chévres, jettent par surprise de l'eau par un cornet de bronze doré.

XIII. FABLE.

Le Renard & la Gruë.

UN Renard ayant invité une Gruë à manger, ne luy servit dans un bassin fort plat que de la bouïllie, qu'il mangea toute luy seul.

Sur un petit rocher de rocaille on voit le Renard & la Gruë. Le Renard a le museau sur une soûcoupe de vermeil doré, où l'eau forme une nappe, & la Gruë fait un jet en l'air.

XIV. FABLE.

La Gruë & le Renard.

LA Gruë pria en suite le Renard, & luy servit aussi de la bouïllie, mais dans une bouteille, où faisant entrer son grand bec, elle la mangea toute seule.

Sur

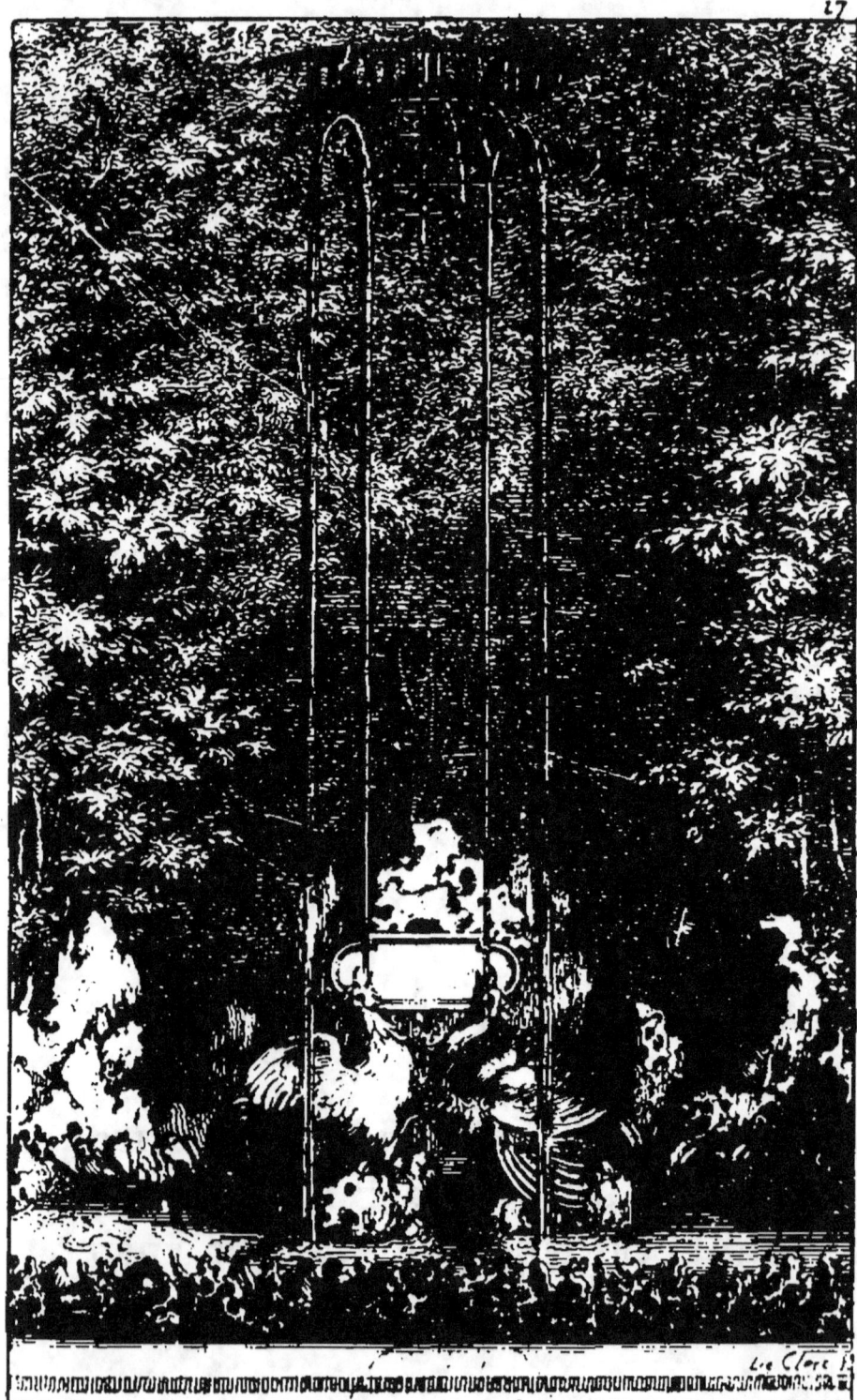

FABLE IX.

LE PAON
ET
LA PIE.

LE Paon est éleû Roy comme un fort bel Oiseau,
La Pie en murmure, & s'irrite
Qu'on ait peu d'égard au mérite.
Est-il seur, qu'on soit bon parce que
l'on est beau?

sesperé de se voir embarassé dans une chemise, leve la teste, & forme un gros jet.

XVIII. FABLE.

Le Singe Juge.

UN Loup & un Renard plaidoient l'un contre l'autre pour une affaire fort embrouillée. Le Singe qu'ils avoient pris pour Juge, les condamna tous deux à l'amende, disant qu'il ne pouvoit faire mal de condamner deux si méchantes bestes.

D'Un costé du bassin sont les Renards, & de l'autre les Loups, qui jettent de l'eau. Au fonds, dans un fauteüil de rocaille, un gros Singe gravement assis, & acoudé, vomit de l'eau. A ses deux costez deux Singes, l'un la baguette à la main en forme d'Huissier, l'autre écrivant comme un Greffier, jettent de l'eau, & rendent cette Fontaine fort divertissante.

XIX. FABLE.

Le Rat & la Grenouille.

Une Grenouille voulant noyer un Rat, luy proposa de le porter sur son dos par tout son marescage. Elle lia une de ses pattes à celle du Rat, non pas pour l'empescher de tomber comme elle disoit, mais pour l'entraisner au fond de l'eau. Un Milan voyant le Rat, fondit dessus, & l'enlevant enleva aussi la Grenouille, & les mangea tous deux.

Le Rat & la Grenouille liez ensemble, & couchez dans le bassin, font chacun un jet. Le Milan, en haut, les aîles étenduës, vomit de l'eau sur eux.

XX. FABLE.

Le Liévre & la Tortuë.

Un Liévre s'estant moqué de la lenteur d'une Tortuë, de dépit elle le défia

DE VERSAILLES.

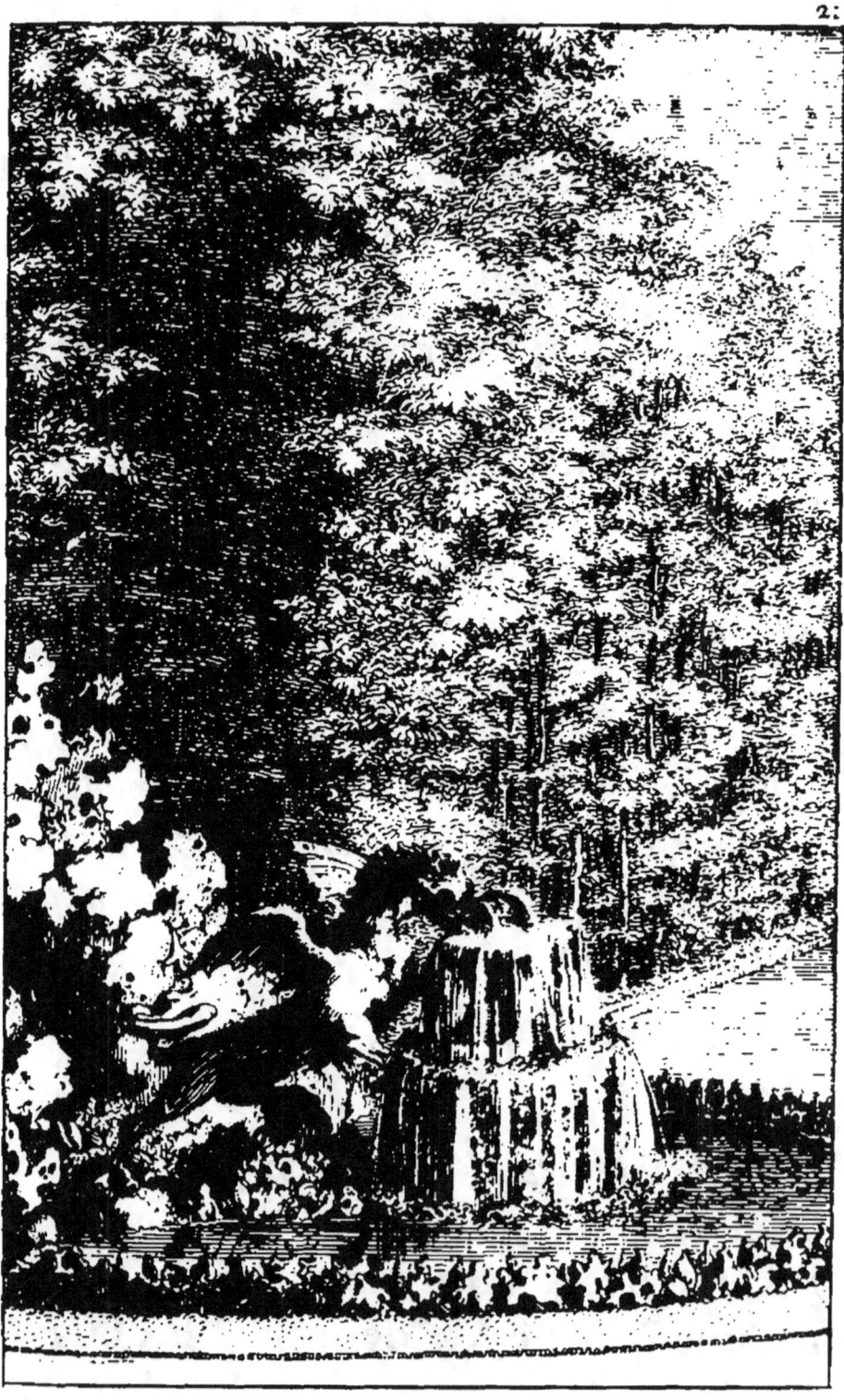

FABLE XI.
LE SINGE
ET
SES PETITS.

LE Singe fit mourir ses petits en effet,

Les serrant dans ses bras d'une étrainte maudite.

A force d'applaudir soy-mesme à ce qu'on fait

L'on en étouffe le merite.

qu'il avoit trouvé. Il y alla, & fut pris à un trebuchet tendu, où le Renard disoit qu'estoit le tresor.

Au milieu d'une espece de cabinet de verdure, est un bassin tout entouré de plusieurs differens *Animaux* qui jettent de l'eau. Le Singe au milieu assis, paroist se joüer avec la couronne, & fait un long jet en l'air. Le Renard à son costé semble se moquer de luy.

XXIV. FABLE.

Le Renard & le Bouc.

UN Bouc & un Renard descendirent dans un puits pour y boire; la difficulté fut de s'en retirer. Le Renard proposa au Bouc de se tenir debout, qu'il monteroit sur ses cornes, & qu'estant sorti, il luy aideroit. Quand il fut dehors, il se moqua du Bouc, & luy dit : Si tu avois autant de sens que de barbe, tu ne serois pas descendu là sans sçavoir comment tu en sortirois.

b iiij

On voit un puits de rocaille, duquel il sort une grosse nappe d'eau. Le Bouc montre plaisamment la teste, & semble se plaindre du Renard, qui hors du puits vomit encore de l'eau sur luy, pour l'insulter.

XXV. FABLE.

Le Conseil des Rats.

Les Rats tinrent conseil, pour se garantir d'un Chat qui les desoloit. L'un d'eux proposa de luy pendre un grelot au col. L'avis fut loüé, mais la difficulté fut grande à mettre le grelot.

Autour d'un petit bassin exagone sont plusieurs Rats assis, comme pour tenir conseil, qui jettent de l'eau en l'air. Un plus gros que les autres, au milieu du bassin, tenant un grelot en sa patte, forme aussi un gros jet.

XXVI. FABLE.

Les Grenoüilles & Jupiter.

LEs Grenoüilles demanderent un jour un Roy à Jupiter, qui leur envoya une Poutre. Les Grenoüilles se moquerent de ce Roy immobile, & en demanderent un autre. Jupiter leur envoya une Gruë, qui les mangea toutes.

Sur le derriére est la Gruë, qui tient une Grenoüille dans son bec. Plusieurs Grenoüilles, sur une petite Poutre de bronze, semblent, en jettant de l'eau, demander un autre Roy.

XXVII. FABLE.

Le Singe & le Chat.

LE Singe voulant manger des marons qui estoient dans le feu, se servit de la patte du Chat pour les tirer.

Sur une coquille de bronze doré portée par des especes de consoles de mesme métail, paroist un brazier, duquel il sort un gros jet. Le Singe, en riant, tire la patte au chat, qui semble s'en défendre.

XXVIII. FABLE.

Le Renard & les Raisins.

UN Renard ne pouvant atteindre aux Raisins d'une treille, dît qu'ils n'estoient pas meûrs, & qu'il n'en vouloit point.

D'Une treille qui entoure une maniére de Grotte rustique à jour, il pend de belles grappes de Raisin. Plusieurs Renards, en differentes postures, jettent de l'eau; & du fonds, & des costez de cette Grotte il sort des jets, dont l'eau forme des nappes, qui retombent ensuite dans le bassin.

DE VERSAILLES.

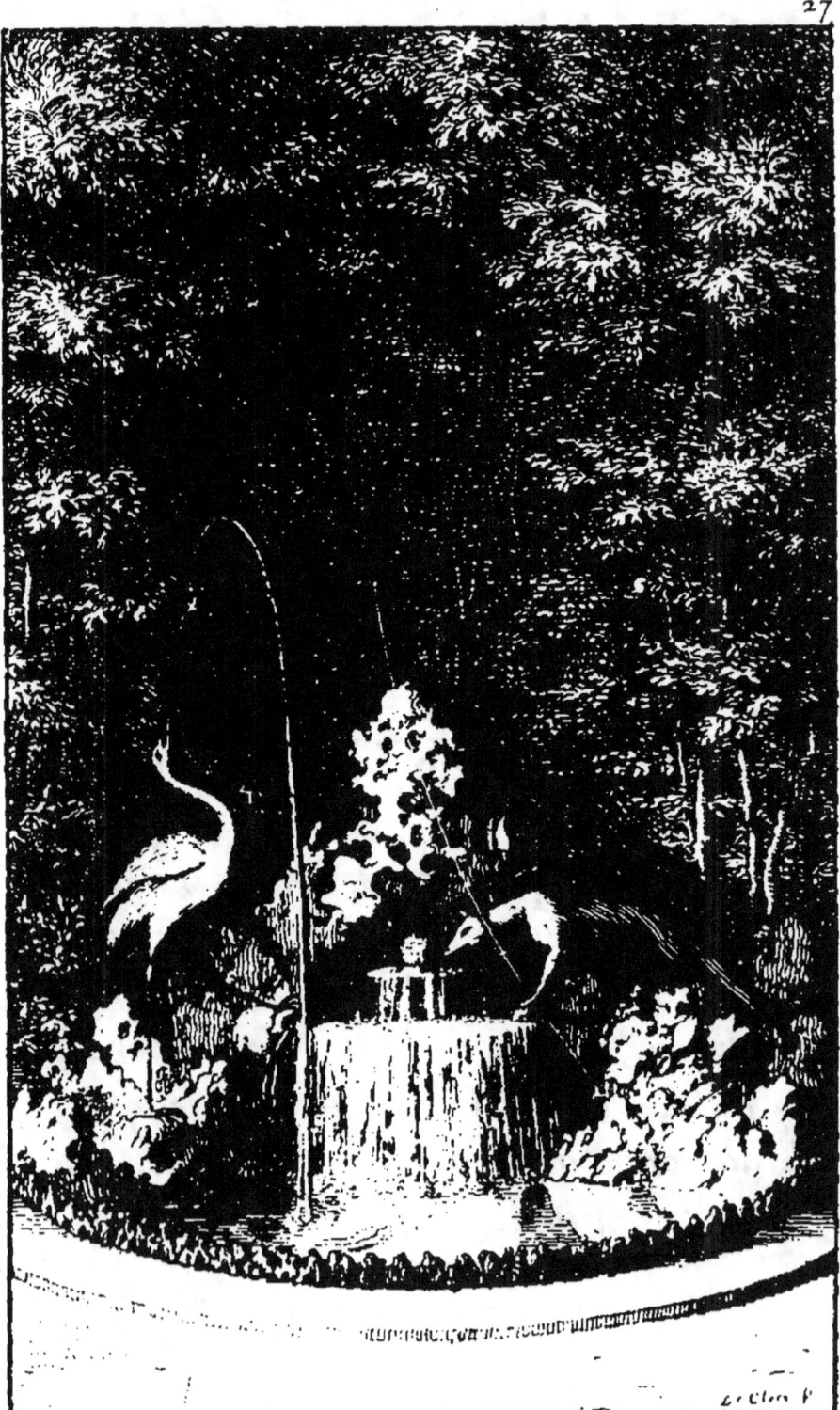

FABLE XIV.
LA GRUE
ET
LE RENARD.

LE Renard chez la Gruë alla pareillement,
Un vafe étroit, & long fut mis fur nape blanche,
De la langue le bec fe vengea pleinement.
Eft - il pas naturel de prendre fa revanche?

L E Serpent à plusieurs testes est au milieu d'un bassin. Chaque teste forme un jet d'eau. Celuy à plusieurs queuës plus élevé, fait un gros jet en l'air.

XXXII. FABLE.

La Souris, le Chat, & le petit Coc.

U N E Souris ayant rencontré un Chat & un petit Coc, vouloit faire amitié avec le chat ; mais elle fut effarouchée par le Coc, qui vint à chanter. Elle s'en plaignit à sa mere qui luy dit : Apprend que cét animal qui est si doux, ne cherche qu'à nous manger, & que l'autre ne nous fera jamais de mal.

L E petit Coc au milieu, le Chat & la Souris aux deux costez, forment trois jets.

XXXIII. FABLE.

Le Milan & les Colombes.

LEs Colombes poursuivies par le Milan, demanderent secours à l'Espervier, qui leur fit plus de mal que le Milan mesme.

DAns un cabinet de treillage orné d'Architecture, est un bassin rond, au milieu duquel le Milan avec des Colombes qu'il tient sous ses serres, forme une espece de Gerbe tout autour de la corniche du Cabinet. Il y a plusieurs autres Colombes, qui jettent de longs traits d'eau dans le bassin; & l'Espervier paroist en l'air, comme pour les défendre.

XXXIV. FABLE.

Le Dauphin & le Singe.

UN Singe dans un naufrage sauta sur un Dauphin, qui le receût, le prenant

DE VERSAILLES. 31

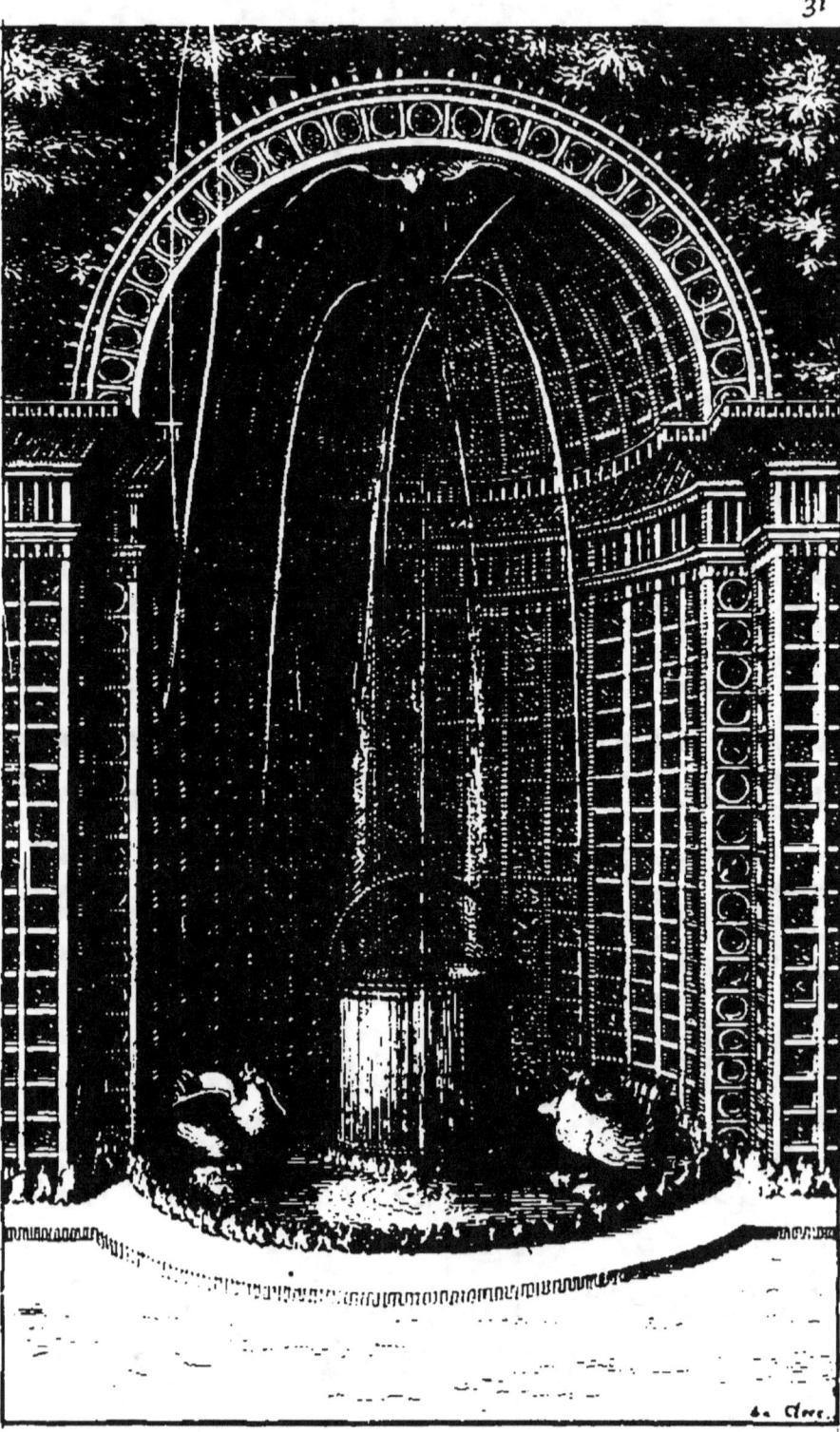

FABLE XVI.
LE PAON.
ET
LE ROSSIGNOL.

LE Paon dit à Junon, par ton divin pouvoir,

Comme le Rossignol que n'ay-je la voix belle ?

N'es-tu pas des Oiseaux le plus beau, luy dit-elle ?

Crois-tu que dans le monde on puisse tout avoir ?

XXXVIII. FABLE.

Le Serpent & le Porc-Epic.

UN Serpent retira dans sa caverne un Porc-Epic, qui s'estant familiarisé, se mit à le piquer. Il le pria de se loger ailleurs. Si je t'incommode, dit le Porc-Epic, tu peux toy-mesme chercher un autre logement.

*L*E Porc-Epic, à l'entrée d'un petit rocher en manière de caverne, jette de l'eau par tous les endroits de son corps ; ce qui imite tres-bien ses piquans : & le Serpent, au milieu d'un bassin, fait un jet d'eau.

XXXIX. FABLE.

Les Cannes & le petit Barbet.

UN petit Barbet poursuivoit de grandes Cannes à la nage. Elles luy dirent : Tu te tourmentes en vain ; tu as bien la

force de nous faire fuyr, mais tu n'en as pas assez pour nous prendre.

Dans un cabinet de treillage orné d'Architecture, plusieurs Cannes, en tournant avec rapidité au milieu d'un bassin, jettent de l'eau en l'air ; & on entend le petit Barbet, qui aboye après, en les suivant.

<center>❦</center>

On n'a pas prétendu pouvoir par ces courtes descriptions, peindre parfaitement la beauté & l'agrément de toutes ces Fontaines. On a voulu seulement en donner quelque idée à ceux qui ne les ont jamais veûës : & parce que les differentes beautez de Versailles ne laissent pas le temps de les admirer toutes avec réflexion ; peut-estre mesme que ceux qui ont veû le Labyrinte, seront bien-aises de s'en rafraischir la memoire, & de voir avec loisir ce qu'ils n'ont pû voir qu'en courant.

EXPLICATION
DU PLAN DU LABYRINTE.

1 L'Entrée du Labyrinte.
2 Figure d'Esope.
3 Figure de l'Amour.
4 Le Duc & les Oiseaux.
5 Les Cocs & la Perdrix.
6 Le Coc & le Renard.
7 Le Coc & le Diamant.
8 Le Chat pendu & les Rats.
9 L'Aigle & le Renard.
7 Les Paons & le Geay.
8 Le Coc & le Coc-d'Inde.
9 Le Paon & la Pie.
10 Le Serpent & la Lime.
11 Le Singe & ses petits.
12 L Combat des Animaux.
13 Le Renard & la Gruë.
14 La Gruë & le Renard.
15 La Poule & les Poussins.
16 Le Paon & le Rossignol.
17 Le Perroquet & le Singe.
18 Le Singe Juge.
19 Le Rat & la Grenouille.
20 Le Liévre & la Tortuë.
21 Le Loup & la Gruë.
22 Le Milan & les Oiseaux.
23 Le Singe Roy.
24 Le Renard & le Bouc.
25 Le Conseil des Rats.
26 Les Grenouilles & Jupiter.
27 Le Singe & le Chat.
28 Le Renard & les Raisins.
29 L'Aigle, le Lapin, & l'Escarbot.
30 Le Loup & le Porc-Epic.
31 Le Serpent à plusieurs Testes.
32 La Souris, le Chat, & le petit Coc.
33 Le Milan & les Colombes.
34 Le Dauphin & le Singe.
35 Le Renard & le Corbeau.
36 Le Cigne & la Gruë.
37 Le Loup & la Teste.
38 Le Serpent & le Porc-Epic.
39 Les Cannes & le Barbet.

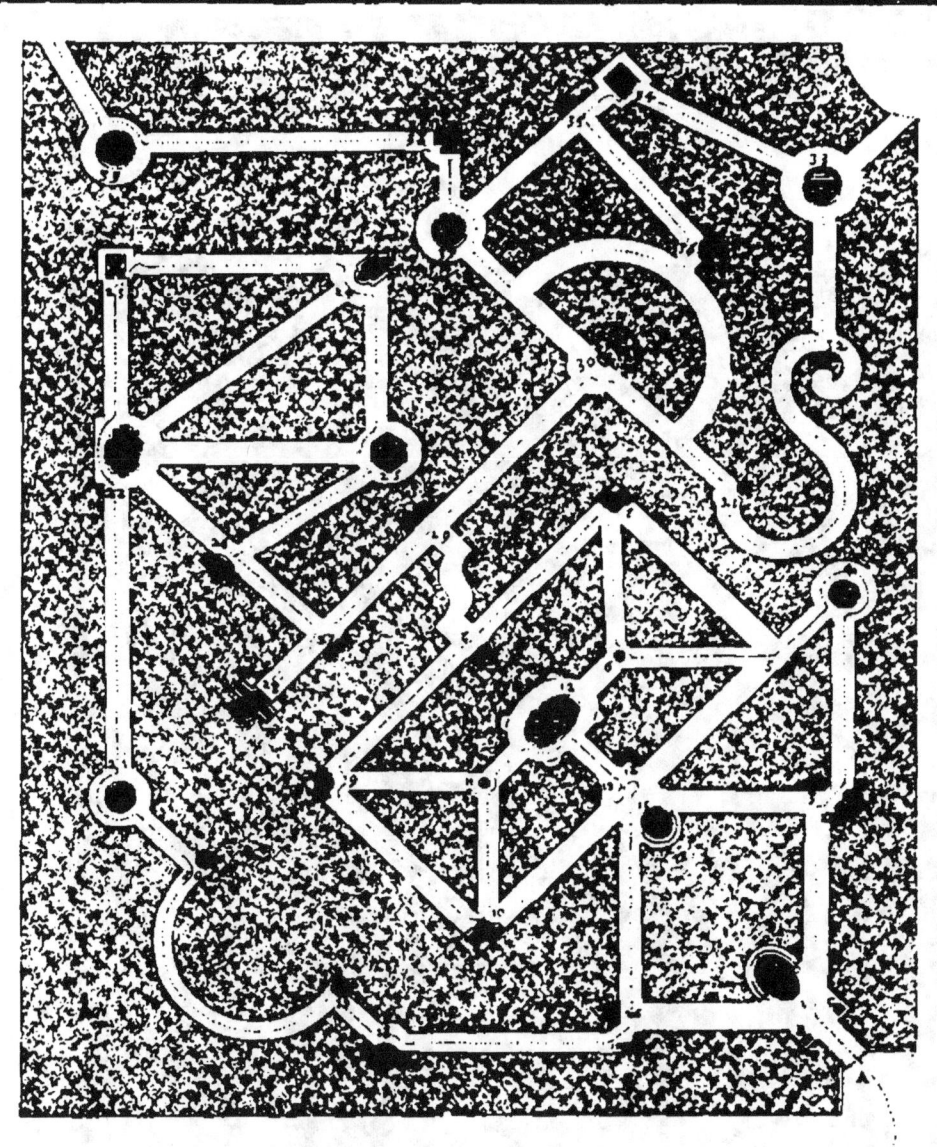

PLAN DV
LABIRINTHE
DE VERSAILLES.

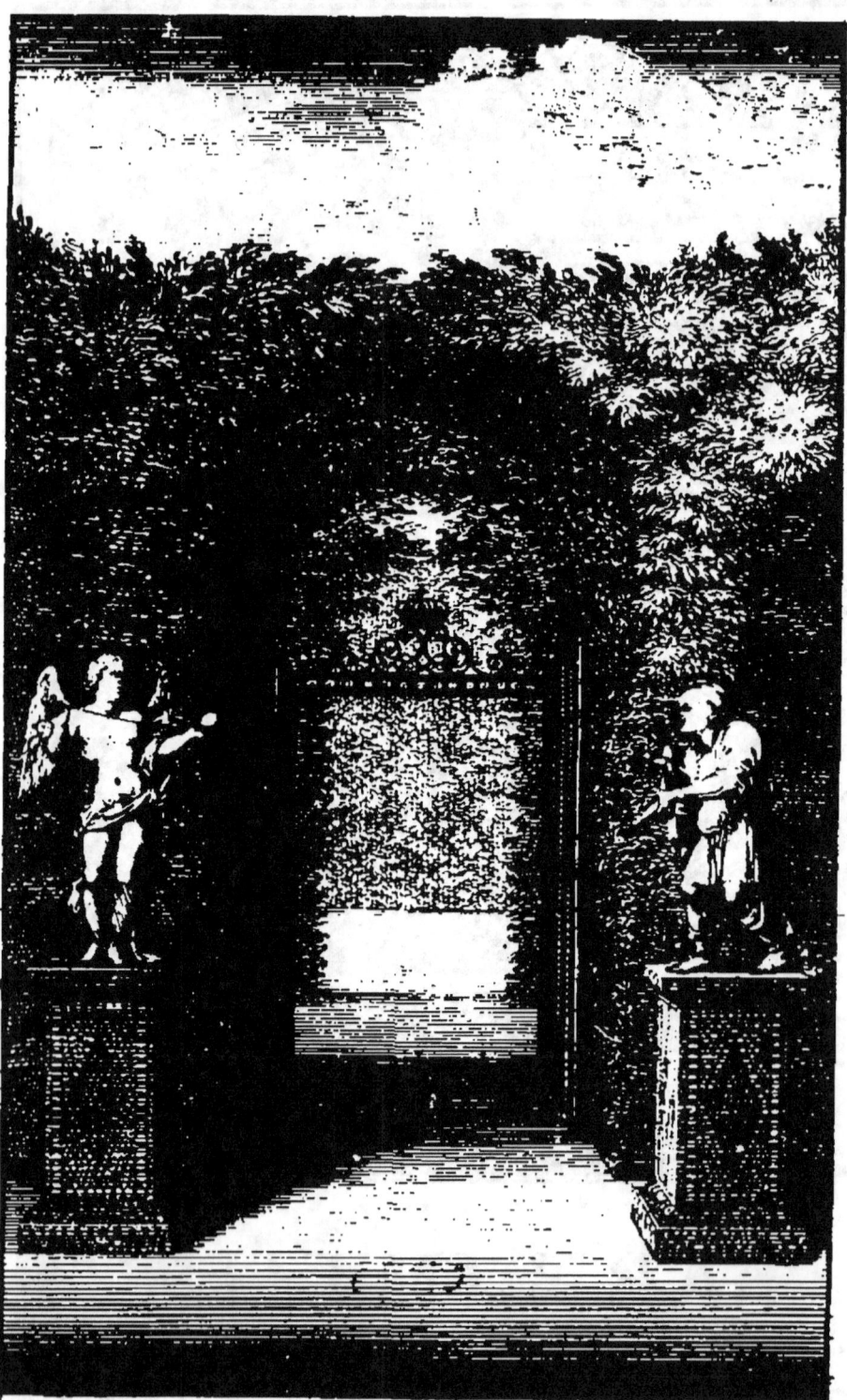

FABLE II.

LES COCS ET LA PERDRIX.

LA Perdrix bien batuë eût un dépit extresme
Que les Cocs peu galands la traitassent ainsi :
Depuis voyant qu'entr'eux ils en usoient de mesme,
Patience, dît-elle, ils se batent aussi.

DE VERSAILLES.

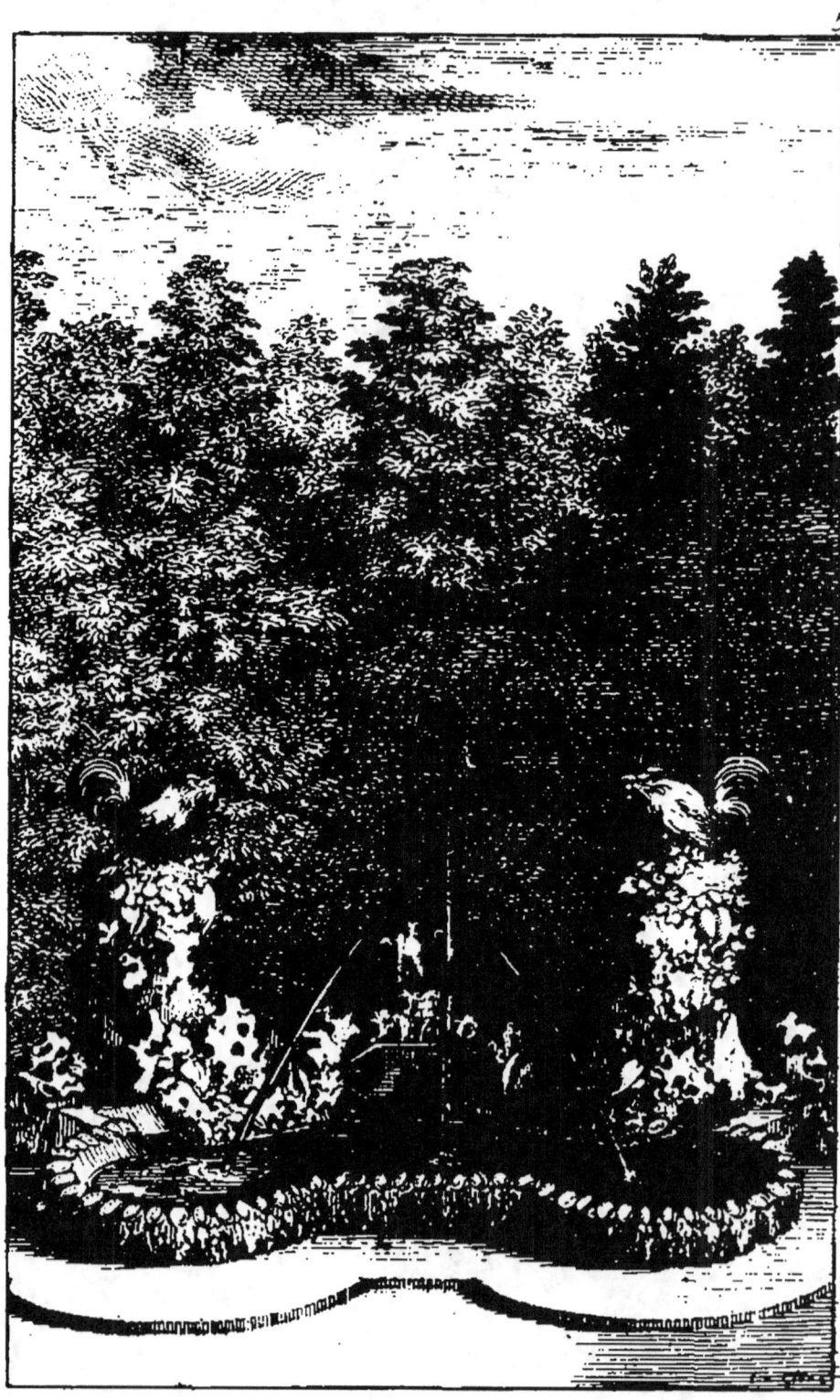

FABLE III.

LE COC
ET
LE RENARD.

LE Renard dit au Coc, une paix éternelle
Est concluë entre nous, descends : oüi,
deux Levriers
Viennent, répond le Coc, m'en dire
la nouvelle :
Le Renard n'osa pas attendre les Cou-
riers.

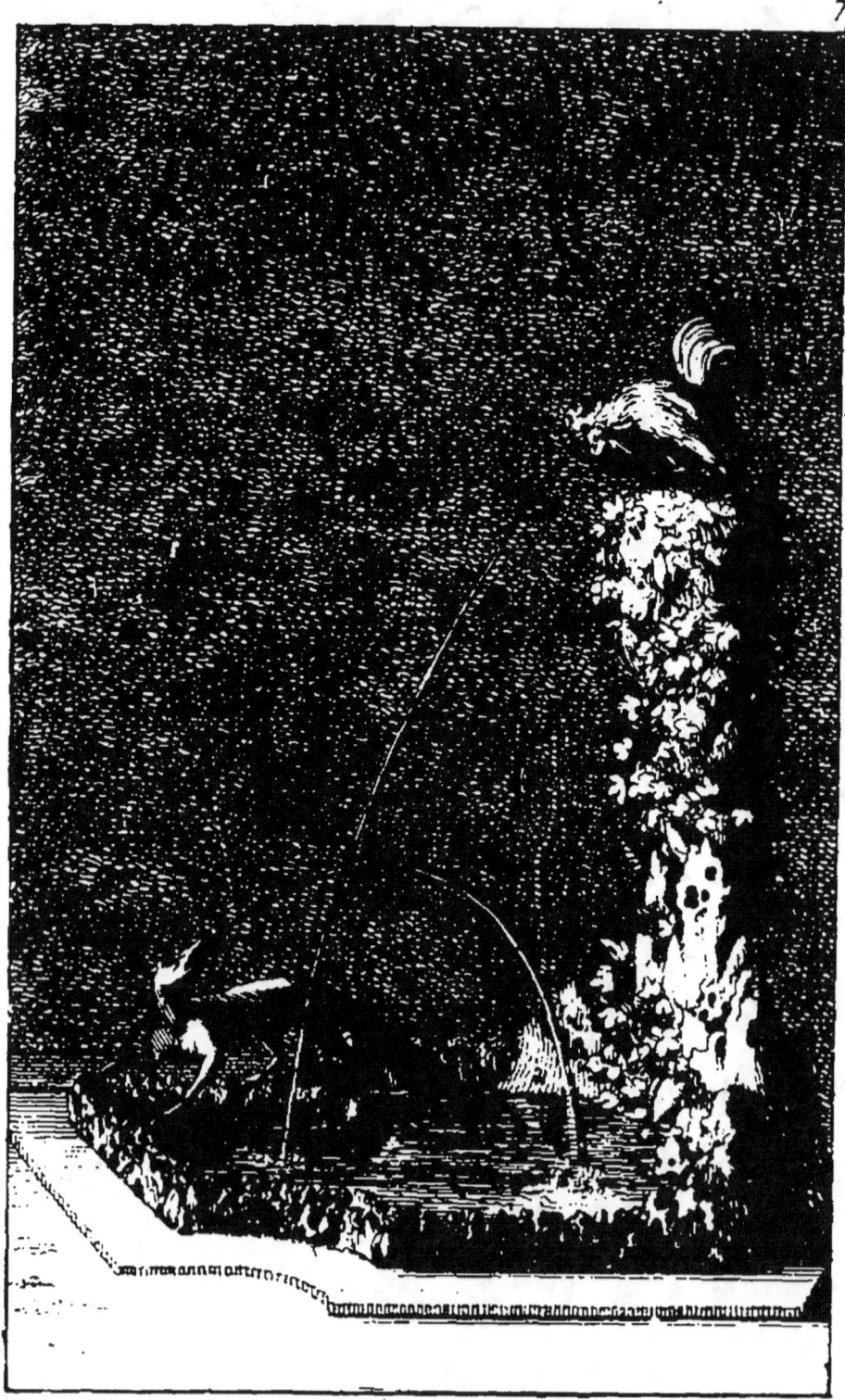

FABLE IV.

LE COC ET LE DIAMANT.

LE Coc sur un fumier gratoit, lors qu'à ses yeux
Parut un Diamant: helas, dit-il! qu'en faire?
Moy qui ne suis point Lapidaire,
Un grain d'orge me convient mieux.

DE VERSAILLES. 9

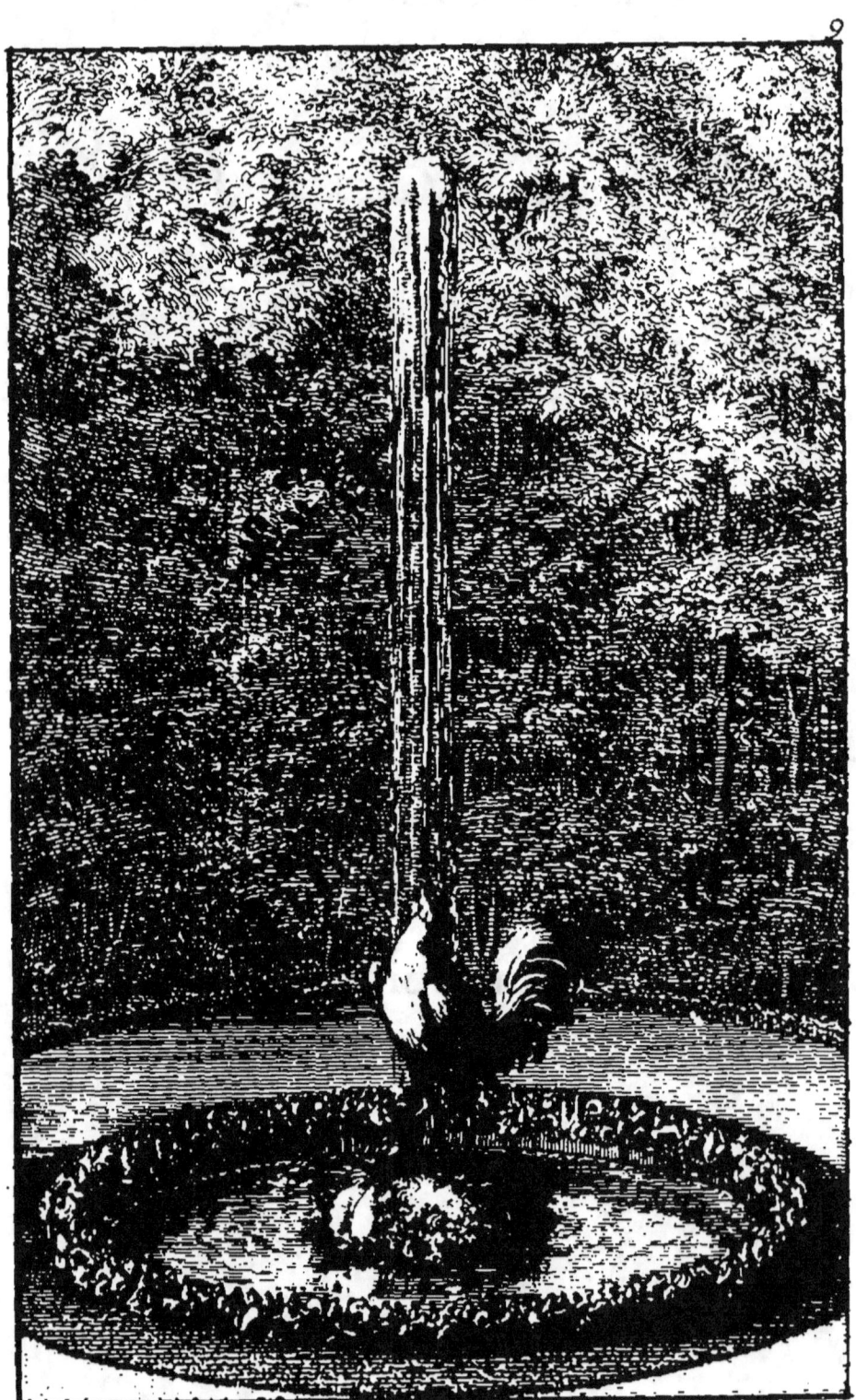

FABLE V.

LE CHAT PENDU
ET
LES RATS.

Un Chat faisoit le mort, & prit beaucoup de Rats,
Puis il s'enfarina pour déguiser sa mine :
Quand mesme tu serois le sac à la farine,
Dît un des plus rusez, je n'approcherois pas.

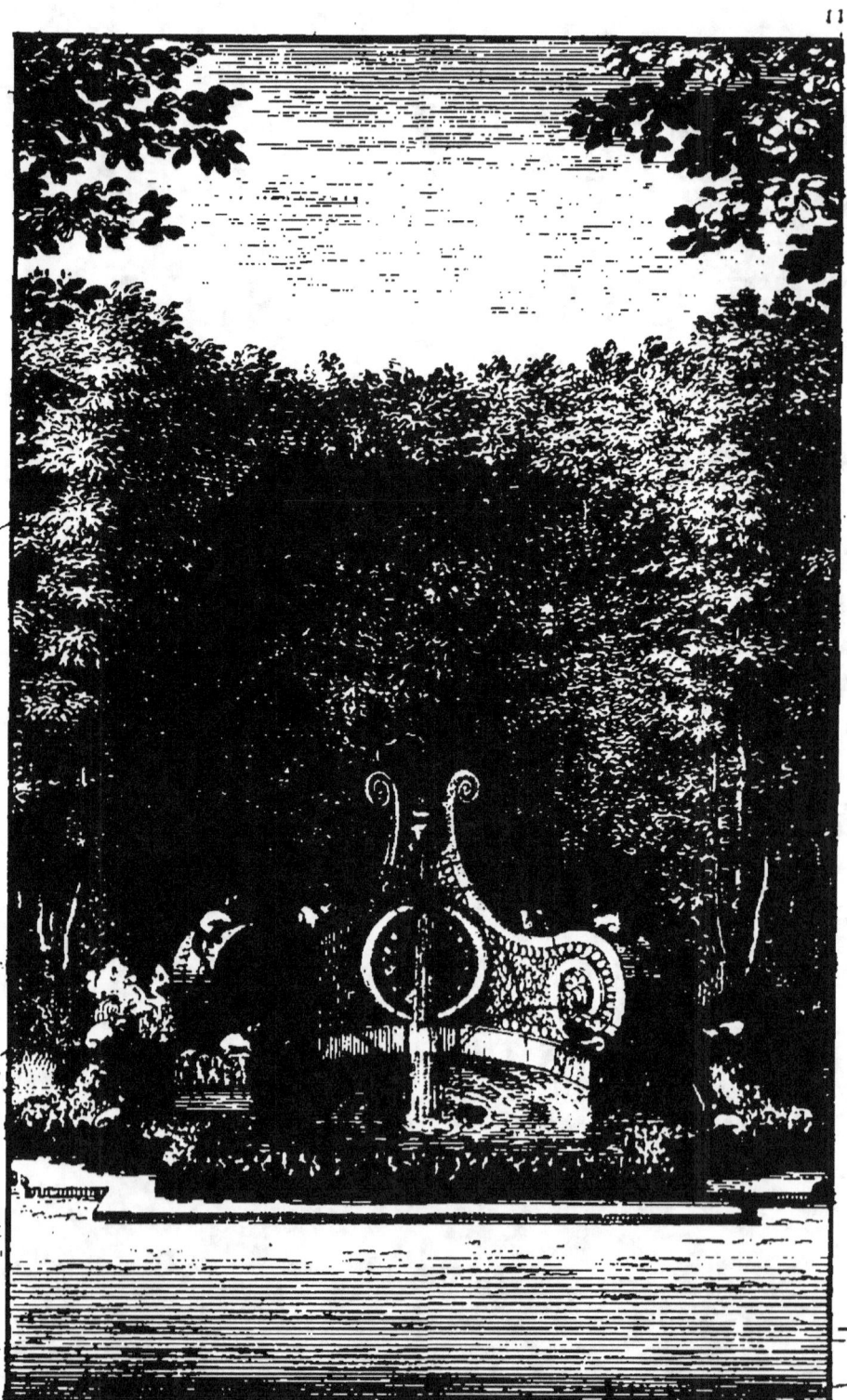

FABLE VI.

L'AIGLE
ET
LE RENARD.

Comperes & voisins assez mal assortis,
A la tentation tous deux ils succomberent,
Car l'Aigle du Renard enleva les petits,
Et le Renard mangea les Aiglons qui tomberent.

DE VERSAILLES. 13

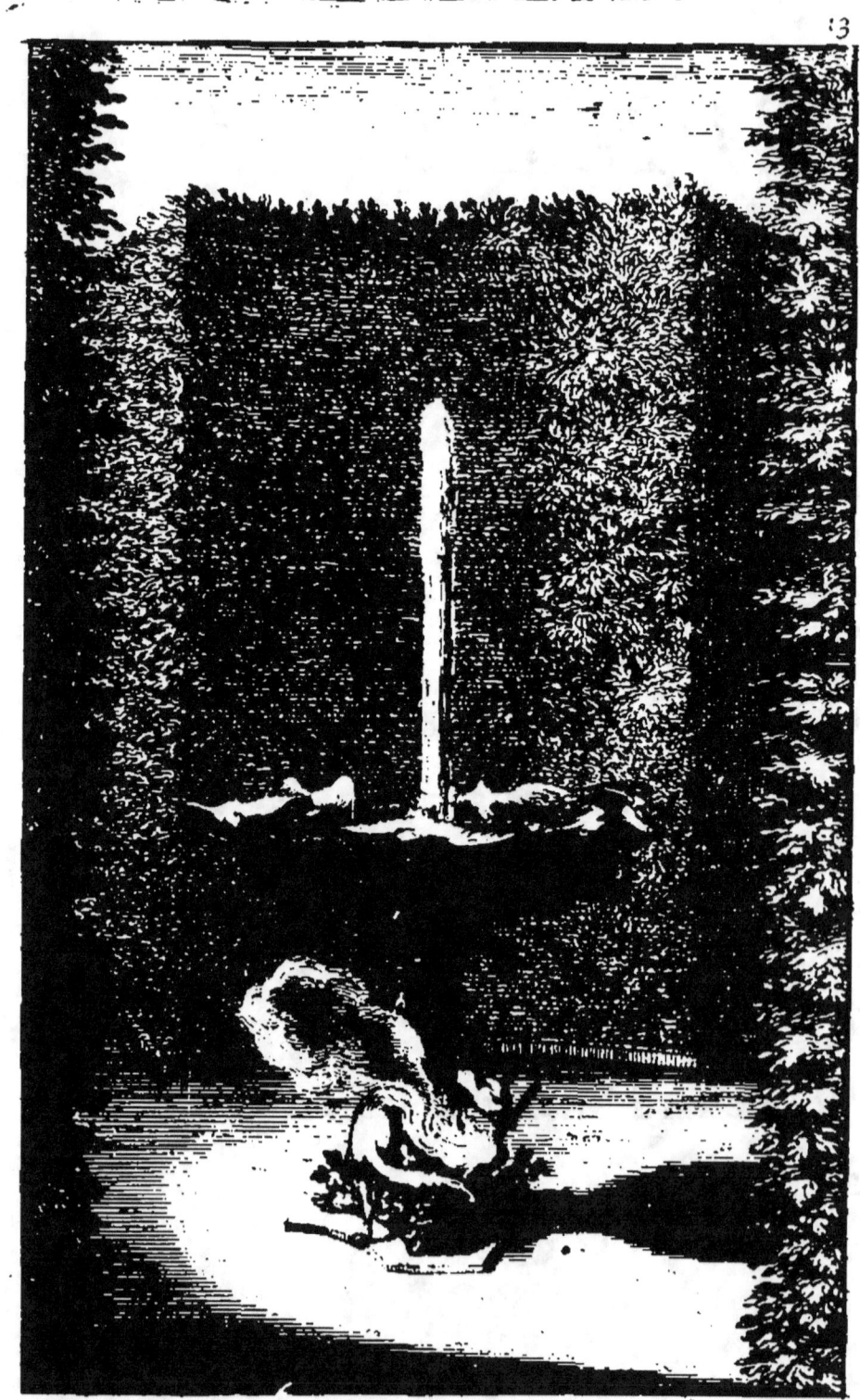

FABLE VII.
LES PAONS.
ET
LE GEAY.

OSES-TU bien cacher tes plumes
sous les noſtres,
Dirent les Paons au Geay rempli d'ambition?
Qui s'éleve au deſſus de ſa condition
Se trouve bien ſouvent plus bas que tous les autres.

DE VERSAILLES.

FABLE VIII.

LE COC
ET
LE COC-D'INDE.

Du Coc-d'Inde le Coc fut jaloux, & crût bien
Qu'il eſtoit ſon rival, mais il n'en eſtoit rien ;
Car il faiſoit la roüë, & libre, & ſans affaire,
Pour avoir ſeulement le plaiſir de la faire.

Sur un petit rocher la Cicogne a son bec dans un vase de cristal que forme l'eau, & qui est garni de vermeil doré. Le Renard auprés jette de l'eau.

XV. FABLE.

La Poule & les Poussins.

UNE Poule voyant approcher un Milan, fit entrer ses Petits dans une cage, & les garantit ainsi de leur ennemi.

DAns un demy-Dome de treillage orné d'Architecture, on voit les Poules qui jettent de l'eau. Les Petits sont enfermez dans une cage qui est formée par l'eau mesme, à travers de laquelle on les voit. Le Milan vomit de l'eau d'enhaut, où il paroist les aîles étenduës.

XVI. FABLE.

Le Paon & le Rossignol.

UN Paon se plaignoit à Junon de n'avoir pas le chant agréable comme le

Rossignol. Junon luy dit : Les Dieux partagent ainsi leurs dons; il te surpasse en la douceur du chant; tu le surpasses en la beauté du plumage.

LE Paon, la queuë épanoüie, élevé sur un petit rocher, vomit de l'eau dans un bassin. Plusieurs Rossignols en bas forment des jets en l'air.

XVII. FABLE.

Le Perroquet & le Singe.

UN Perroquet se vantoit de parler comme un homme. Et moy, dit le Singe, j'imite toutes ses actions. Pour en donner une marque, il mit la chemise d'un jeune Garçon qui se baignoit, & s'y empestra si bien, que le jeune Garçon le prit, & l'enchaisna.

DEux Perroquets élevez sur de petits rochers vomissent de l'eau en bas dans un bassin. Le Singe assis sur un tronc d'arbre, de-

DE VERSAILLES. 19

FABLE X.

LE SERPENT
ET
LA LIME.

LE Serpent rongeoit la Lime,
Elle disoit cependant,
Quelle fureur vous anime,
Vous qui passez pour prudent ?

à la course. Le Liévre la voit partir, & la laisse si bien avancer, que quelques efforts qu'il fist en suite, elle toucha le but avant luy.

LE Liévre & la Tortuë jettent tous deux de l'eau en l'air, & il sort un torrent d'eau d'un rocher de rocaille, qui semble estre le terme de la course qu'ils ont entreprise.

XXI. FABLE.

Le Loup & la Gruë.

UN Loup pria une Gruë de luy oster avec son bec un os qu'il avoit dans la gorge. Elle le fit, & luy demanda récompense. N'est-ce pas assez, dît le Loup, de ne t'avoir pas mangée?

DAns un rond d'eau, au milieu d'une allée, on voit le Loup & la Gruë. La Gruë a son bec dans la gueule du Loup, qui jette de l'eau en l'air avec abondance.

XXII. FABLE.

Le Milan & les Oiseaux.

UN Milan feignit de vouloir traiter les petits Oiseaux le jour de sa naissance, & les ayant receûs chez luy, les mangea tous.

DAns un bassin ovale, sur un petit rocher, est le Milan, qui jette de l'eau en l'air: plusieurs differents petits Oiseaux autour de luy forment une espece de gerbe.

XXIII. FABLE.

Le Singe Roy.

UN Singe fut élû Roy par les Animaux, pour avoir fait cent singeries avec la couronne qui avoit esté apportée pour couronner celuy qui seroit élû. Un Renard indigné de ce choix, dit au nouveau Roy qu'il vint prendre un tresor

DE VERSAILLES. 23

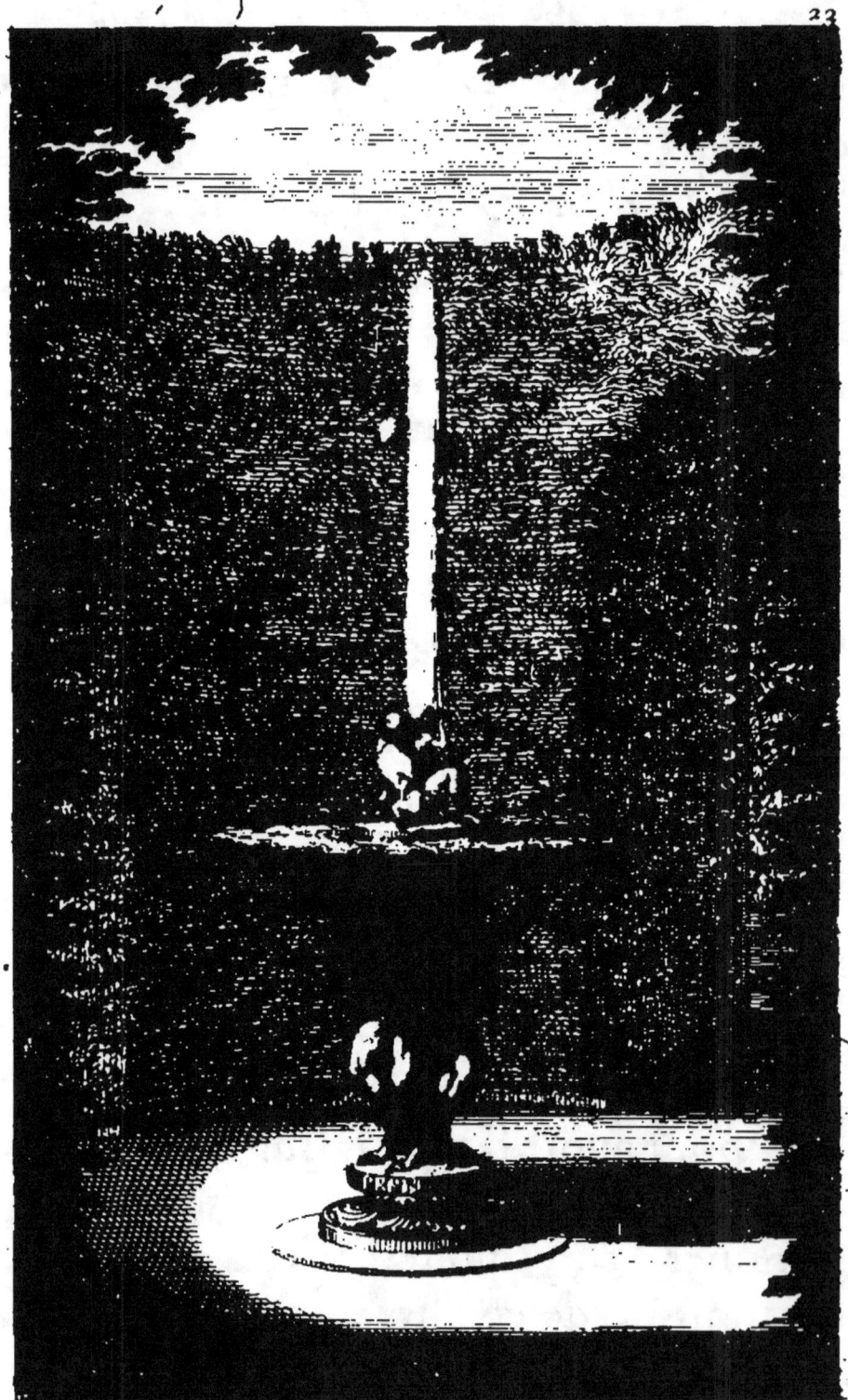

FABLE XII.
LE COMBAT
DES
ANIMAUX.

Guerre des deux coſtez ſanglante & meurtriére,
Dont pas un ne voulut avoir le démenti;
Mais la Chauve-Souris trahiſſant ſon parti,
N'oſa jamais depuis regarder la lumiére.

DE VERSAILLES. 25

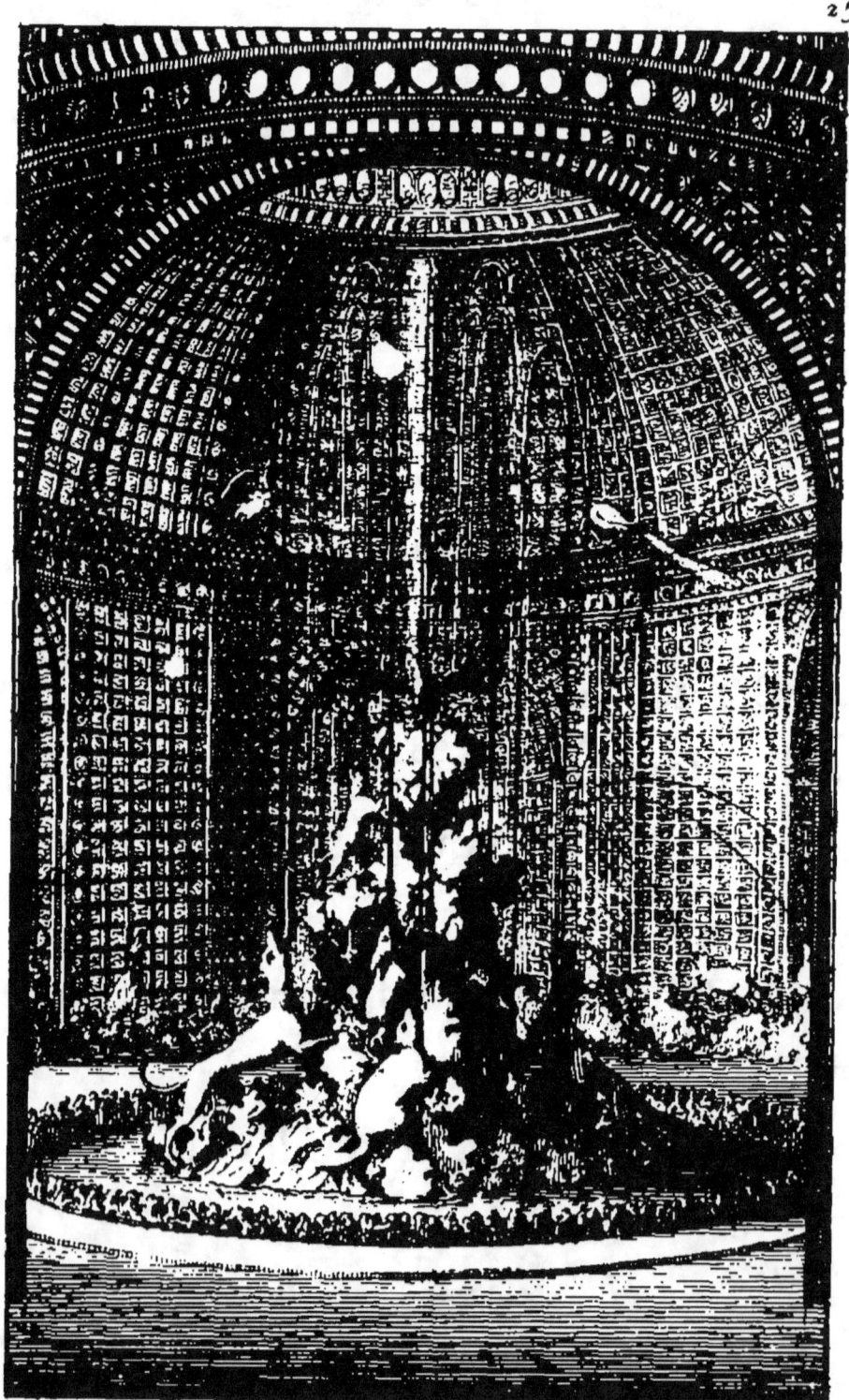

FABLE XIII.
LE RENARD
ET
LA GRUË.

LE Renard voulut faire à la Gruë un festin,
Le disné fut servi sur une plate assiéte;
Il mangea tout, chez luy comme ailleurs le plus fin,
Elle de son long bec attrapa quelque miéte.

XXIX. FABLE.

L'Aigle, le Lapin, & l'Escarbot.

L'Aigle poursuivant un Lapin, fut priée par un Escarbot de luy donner la vie. Elle n'en voulut rien faire, & mangea le Lapin. L'Escarbot, par vengeance, cassa deux années de suite les œufs de l'Aigle, qui enfin alla pondre sur la robe de Jupiter. L'Escarbot y fit tomber son ordure. Jupiter voulant la secoüer, jetta les œufs de l'Aigle, & les cassa.

L'Aigle est élevée sur un petit rocher, & vomit de l'eau par son bec. Le Lapin & l'Escarbot en bas forment deux jets.

XXX. FABLE.

Le Loup & le Porc-Epic.

Un Loup vouloit persuader à un Porc-Epic de se défaire de ses piquans, & qu'il

en seroit bien plus beau. Je le croy, dît le Porc-Epic; mais ces piquans servent à me défendre.

C'Est une maniére de Grotte rustique, où dans des niches à jour, il y a des Porcs-Epics, dont les piquans sont ingénieusement formez par l'eau. Aux deux costez on voit des Loups qui vomissent de l'eau dans le bassin.

XXXI. FABLE.

Le Serpent à plusieurs testes.

DEUX Serpens, l'un à plusieurs testes, l'autre à plusieurs queuës, disputoient de leurs avantages. Ils furent poursuivis. Celuy à plusieurs queuës se sauva au travers des broussailles, toutes les queuës suivant aisément la teste. L'autre y demeura, parce que les unes de ses testes allant à droite, les autres à gauche, elles trouverent des branches qui les arresterent.

DE VERSAILLES.

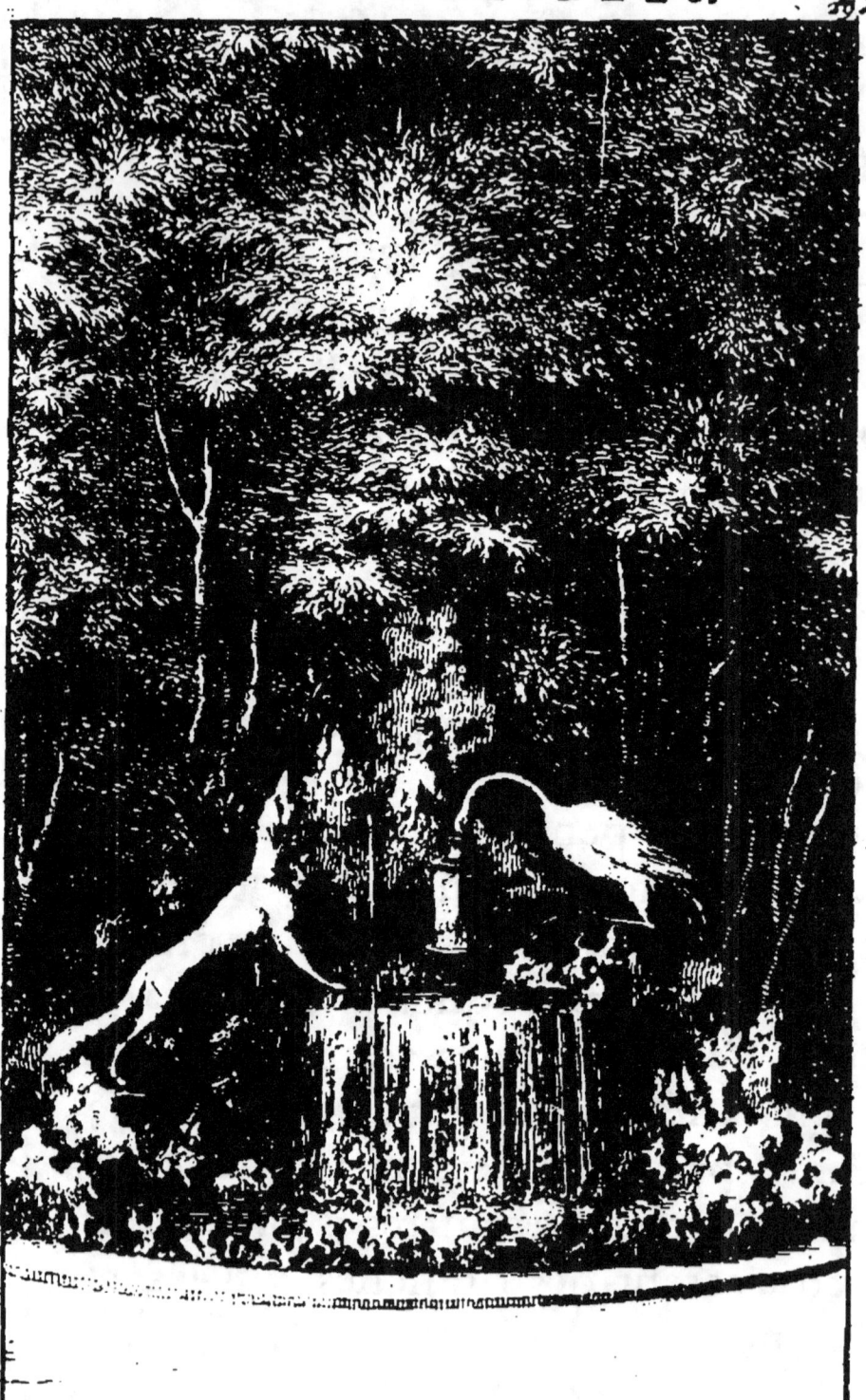

FABLE XV.
LA POULE
ET
LES POUSSINS.

LA Poule, du Milan connoissant les desseins,
Sans songer qu'elle-mesme en estoit poursuivie,
Dans une cage enferma ses Poussins,
Et les mit en prison pour leur sauver la vie.

pour un homme. Mais luy ayant demandé s'il viſitoit ſouvent le Pirée, qui eſt un Port de mer; & le Singe ayant répondu qu'il eſtoit de ſes amis, il connut qu'il ne portoit qu'une beſte, & le noya.

Au milieu d'un baſſin quarré le Singe tranſi de peur, eſt monté ſur le Dauphin, qui forme un beau jet.

XXXV. FABLE.

Le Renard & le Corbeau.

UN Renard voyant un fromage dans le bec du Corbeau, ſe mit à loüer ſon chant. Le Corbeau voulut chanter, & laiſſa choir ſon fromage, que le Renard mangea.

LE Corbeau perché ſur des branches vomit de colere de l'eau contre le Renard, qui tenant le fromage, ſemble, en jettant de l'eau, ſe moquer de luy.

XXXVI. FABLE.

Le Cigne & la Gruë.

LA Gruë demanda à un Cigne pourquoy il chantoit. C'est que je vais mourir, répondit le Cigne, & mettre fin à tous mes maux.

DU bec du Cigne & de celuy de la Gruë il sort deux beaux jets d'eau.

XXXVII. FABLE.

Le Loup & la Teste.

UN Loup voyant une belle teste chez un Sculpteur, disoit : Elle est belle ; mais le principal luy manque, l'esprit & le jugement.

AU milieu d'un baßin rond le Loup tenant une Teste de marbre sous sa patte, forme un gros jet d'eau.

DE VERSAILLES.

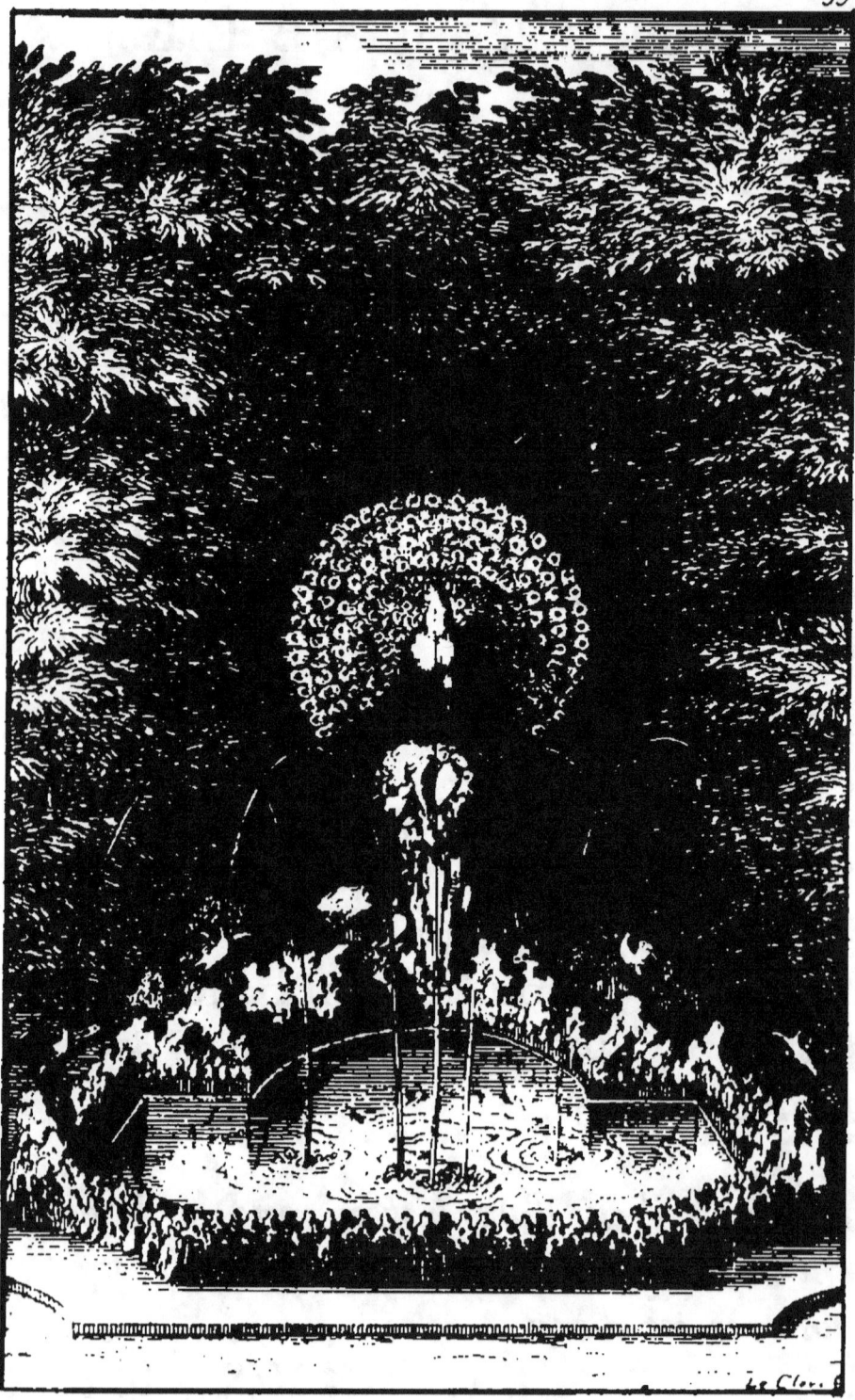

FABLE XVII.

LE PERROQUET
ET
LE SINGE.

LE Perroquet eût beau par son caquet
Imiter l'Homme, il fut un Perroquet;
Et s'habillant en Homme, sous le linge
Le Singe aussi ne passa que pour Singe.

DE VERSAILLES.

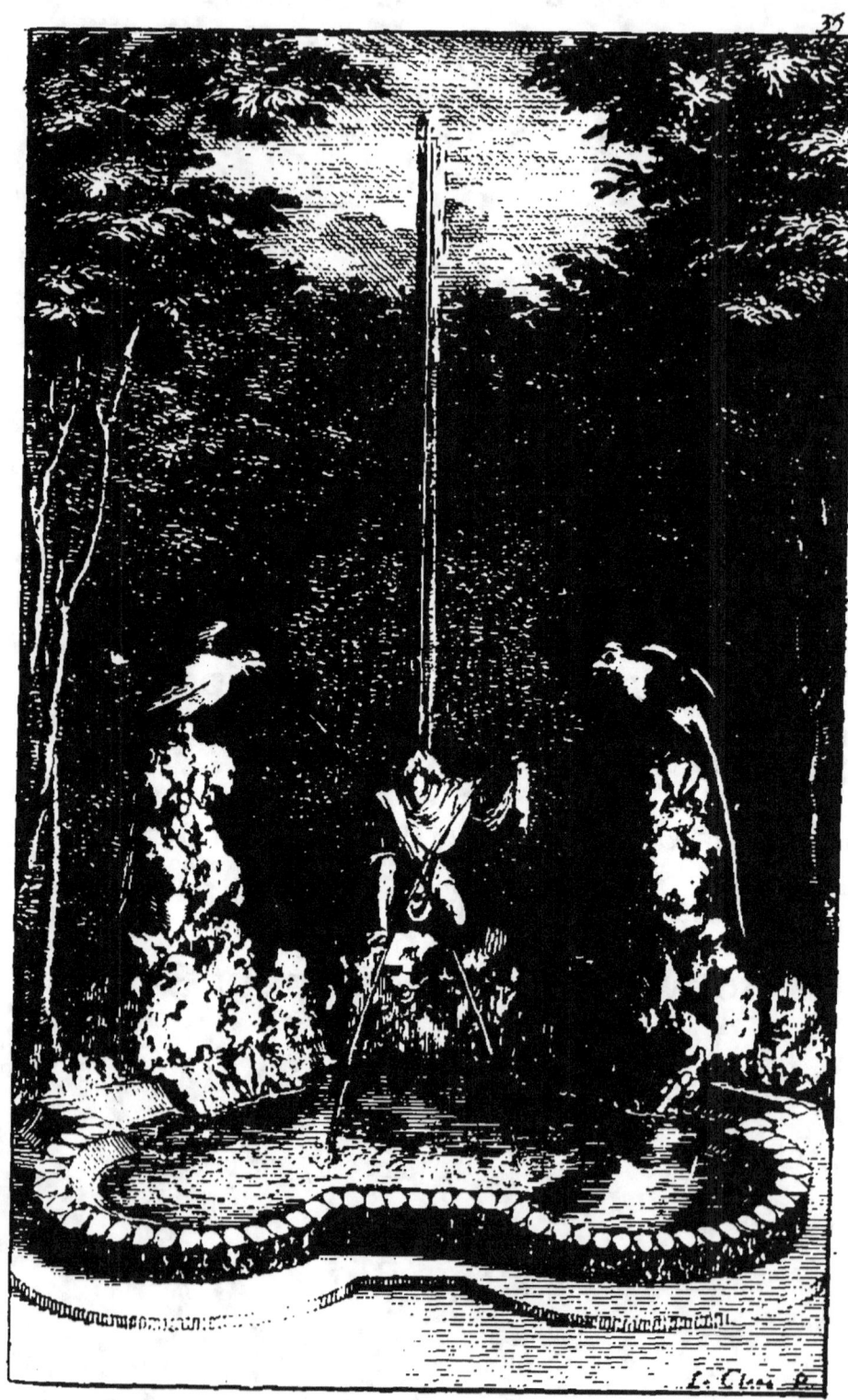

FABLE XVIII.
LE SINGE
JUGE.

LE Renard en procés vint le Loup attaquer :
Le Singe comme Juge écouta leurs requeſtes :
Aprés il dit, je ne ſçaurois manquer
En condamnant deux ſi méchantes beſtes.

DE VERSAILLES.

FABLE XIX.

LE RAT
ET
LA GRENOUÏLLE.

LE Rat, & la Grenouïlle auprés
 d'un marécage
S'entretenoient en leur langage :
Le Milan fond sur eux,
Et les mange tous deux.

DE VERSAILLES. 39

39

FABLE XX.
LE LIÉVRE
ET
LA TORTUË

LE Liévre & la Tortuë alloient pour leur profit:
Qui croiroit que le Liévre euſt demeuré derriére?
Cependant je ne ſçay comme cela ſe fit,
Mais enfin la Tortuë arriva la premiére.

DE VERSAILLES.

FABLE XXI.

LE LOUP

ET

LA GRUË.

LA Gruë ayant tiré de la gorge du Loup
Un os de son long bec qui le pressoit beaucoup:
Il n'a tenu qu'à moy de vous manger, Commere,
Luy dît le Loup ingrat, & c'est vostre salaire.

DE VERSAILLES. 43

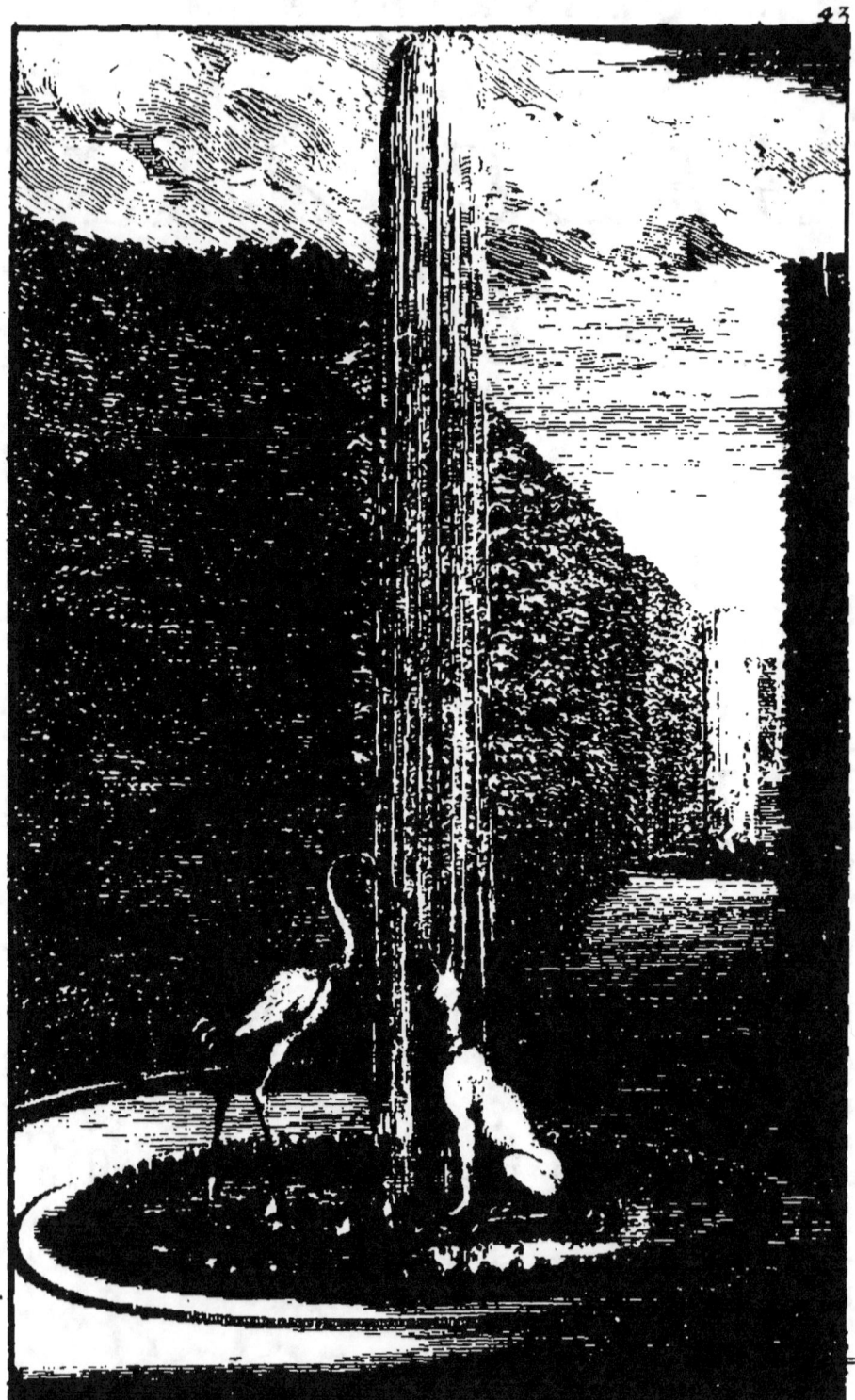

FABLE XXII.

LE MILAN.
ET
LES OISEAUX.

LE Milan une fois voulut payer sa feste.
Tous les petits Oiseaux par luy furent priez;
Et comme à bien disner l'assistance estoit preste,
Il ne fit qu'un repas de tous les Conviez.

DE VERSAILLES.

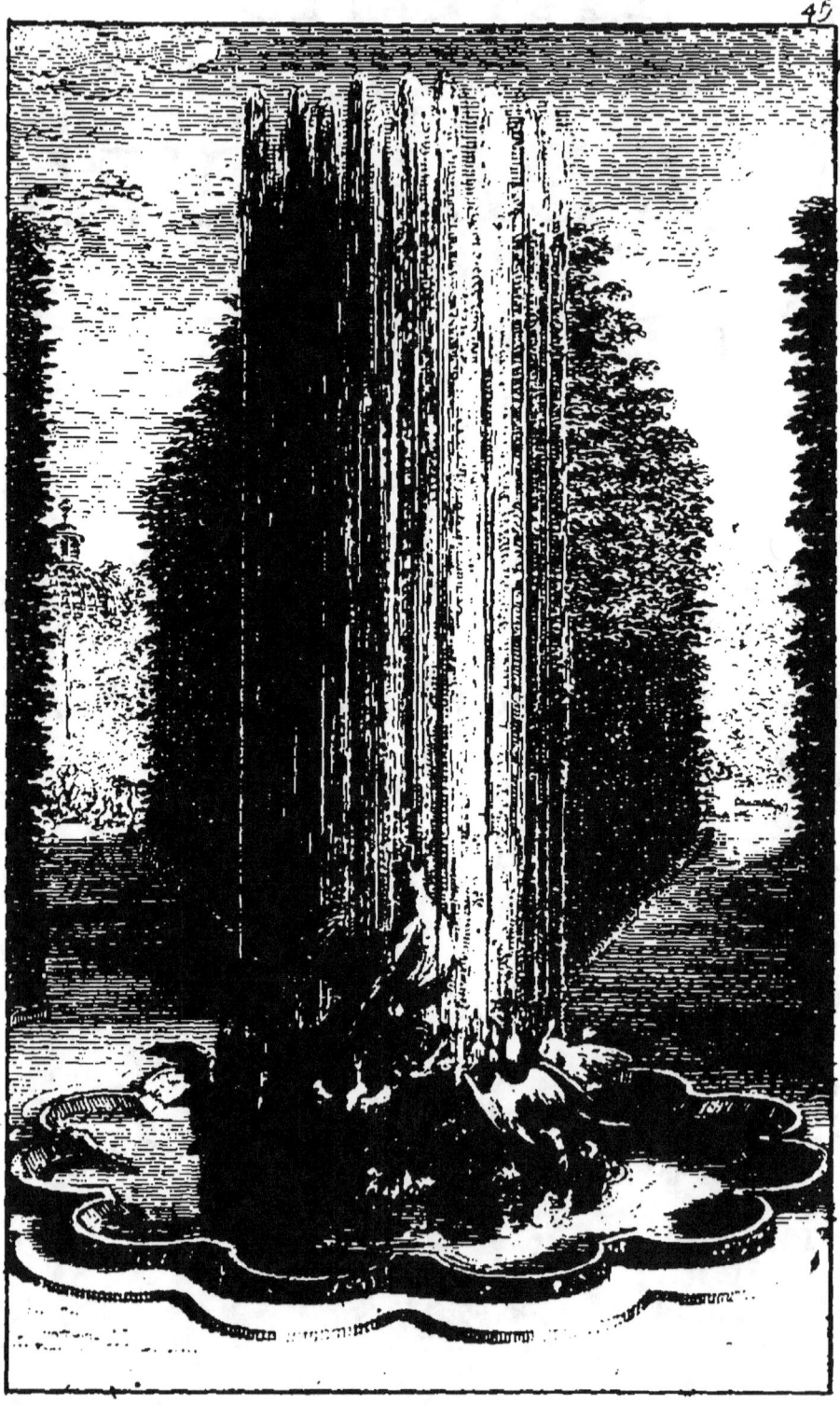

FABLE XXIII.

LE SINGE ROY.

LE Singe fut fait Roy des autres Animaux,
Parce que devant eux il faisoit mille sauts:
Il donna dans le piége ainsi qu'une autre Beste,
Et le Renard luy dît, Sire, il faut de la teste.

DE VERSAILLES.

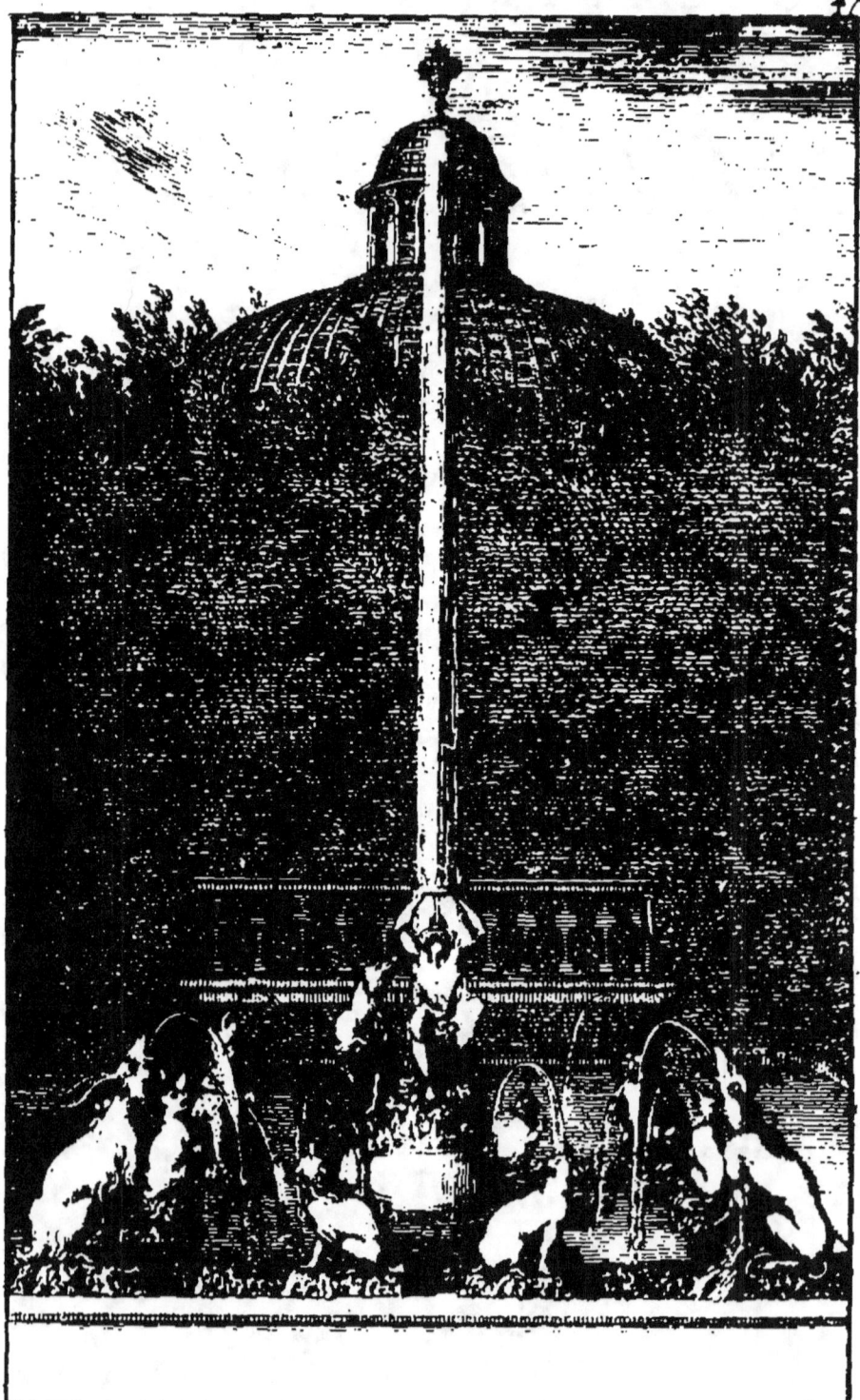

FABLE XXIV.

LE RENARD

ET

LE BOUC.

Tous deux au fond d'un Puits taciturnes, & mornes
De s'assister l'un l'autre avoient pris le parti :
Le Renard pour sortir se haussant sur ses cornes,
Fit les cornes au Bouc aprés qu'il fut sorti.

DE VERSAILLES. 49

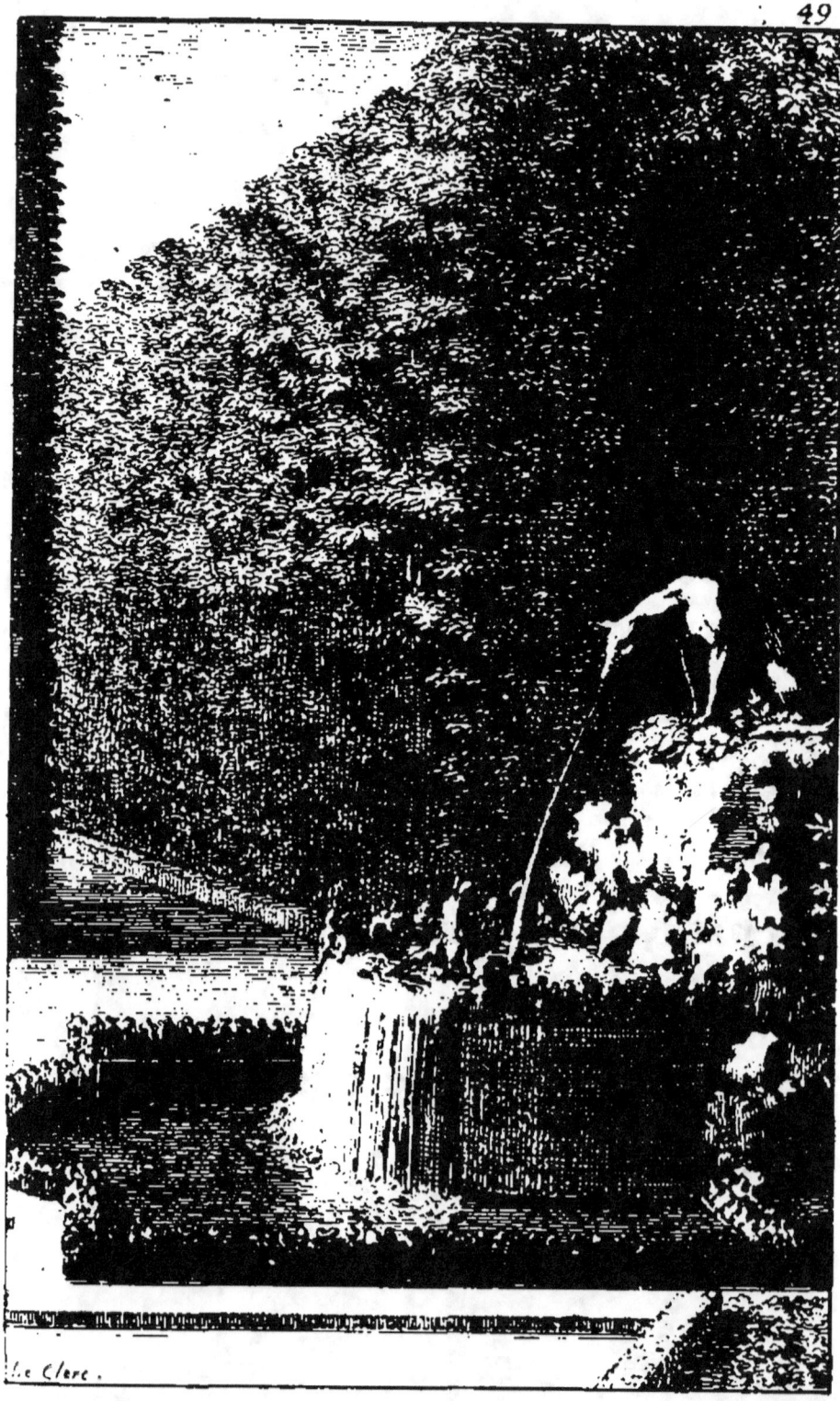

FABLE XXV.
LE CONSEIL DES RATS.

LE Chat estant des Rats l'adversaire implacable,
Pour s'en donner de garde, un d'entr'eux proposa
De luy mettre un grelot au coû; nul ne l'osa.
De quoy sert un conseil qui n'est point pratiquable?

DE VERSAILLES.

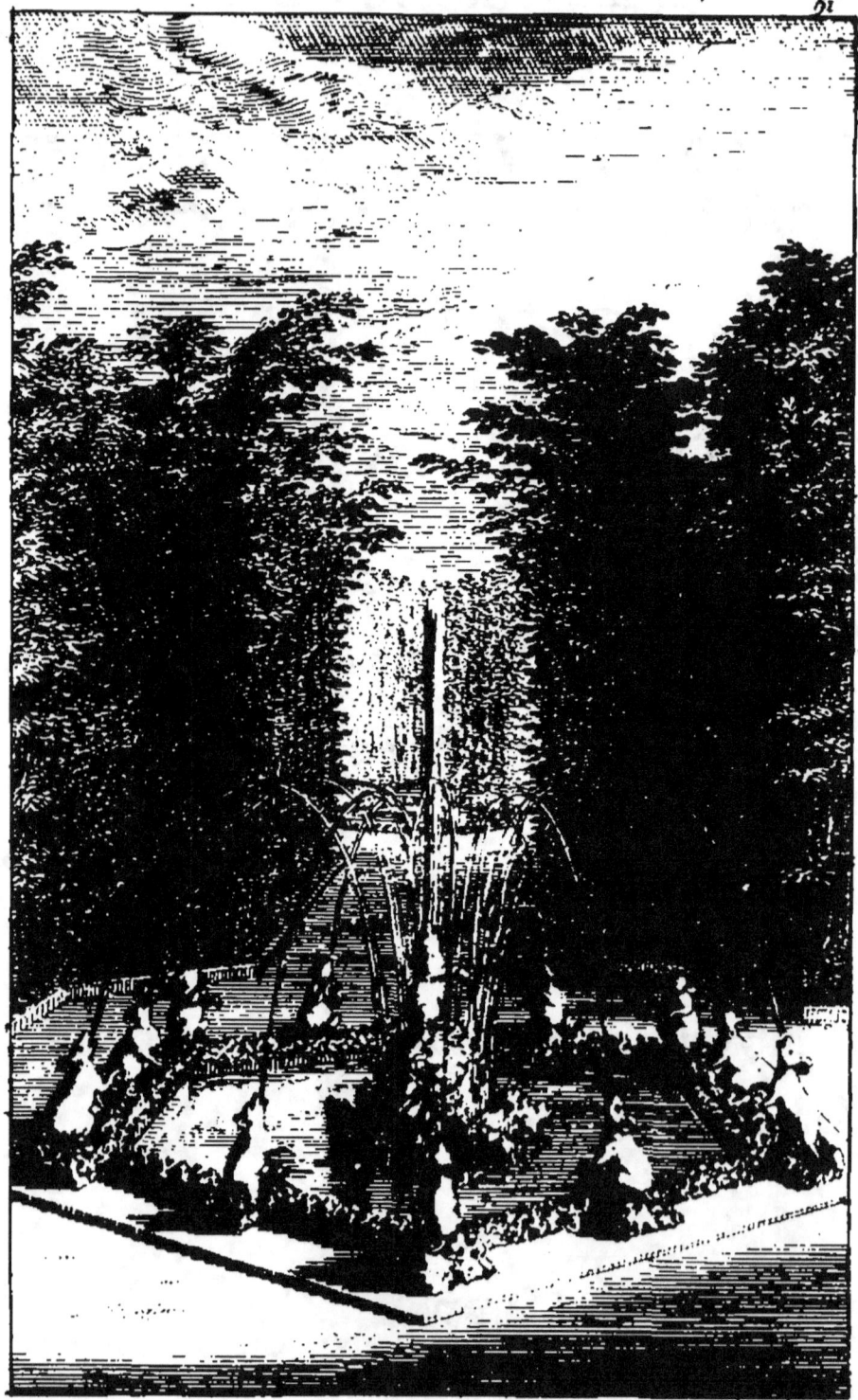

FABLE XXVI.

LES GRENOÜILLES

ET

JUPITER.

UNE Poutre pour Roy faisoit peu de besogne,
Les Grenoüilles tout haut en murmuroient déja :
Jupiter à la place y mit une Cicogne ;
Ce fut encore pis, car elle les mangea.

DE VERSAILLES.

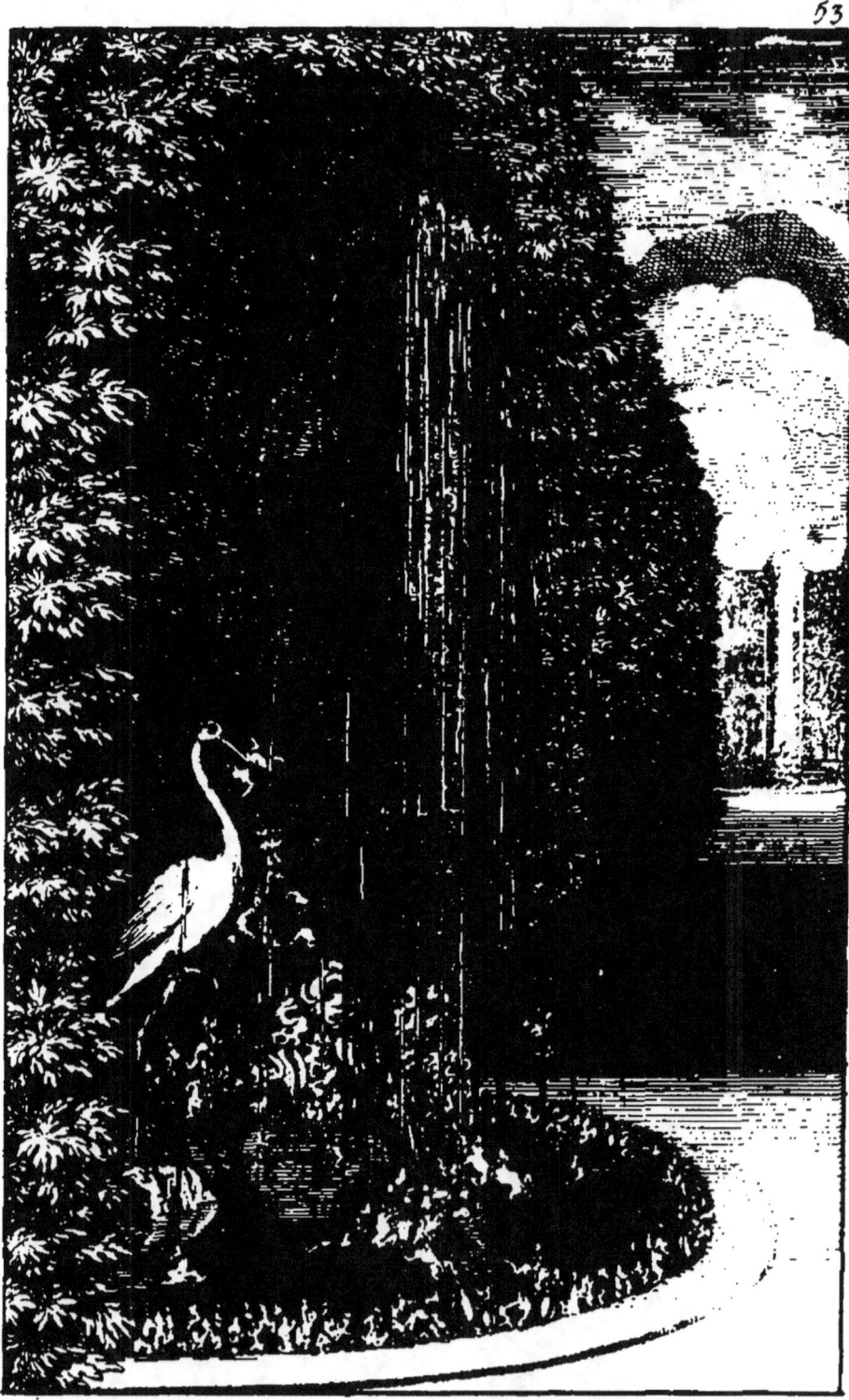

FABLE XXVII.

LE SINGE

ET

LE CHAT.

DU Singe icy l'adresse éclate,
Mais celle du Chat paroist peu,
Quand il donne à l'autre sa pate
Pour tirer les marons du feu.

DE VERSAILLES.

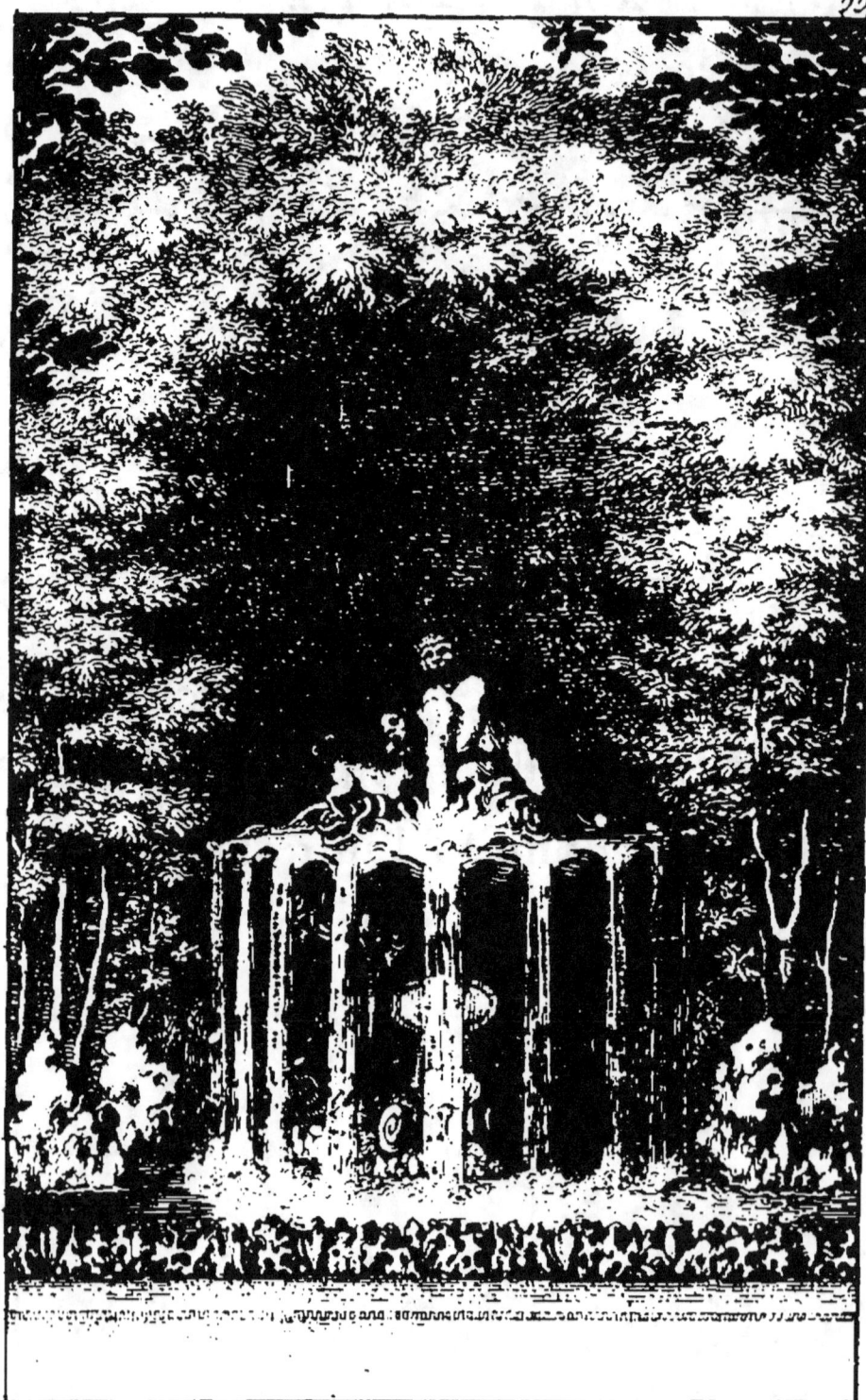

FABLE XXVIII.

LE RENARD
ET
LES RAISINS.

Les plaisirs couſtent cher; & qui les a tout purs?
De gros raiſins pendoient, ils eſtoient beaux à peindre,
Et le Renard n'y pouvant pas atteindre,
Ils ne ſont pas, dit-il, encore meurs.

DE VERSAILLES. 57

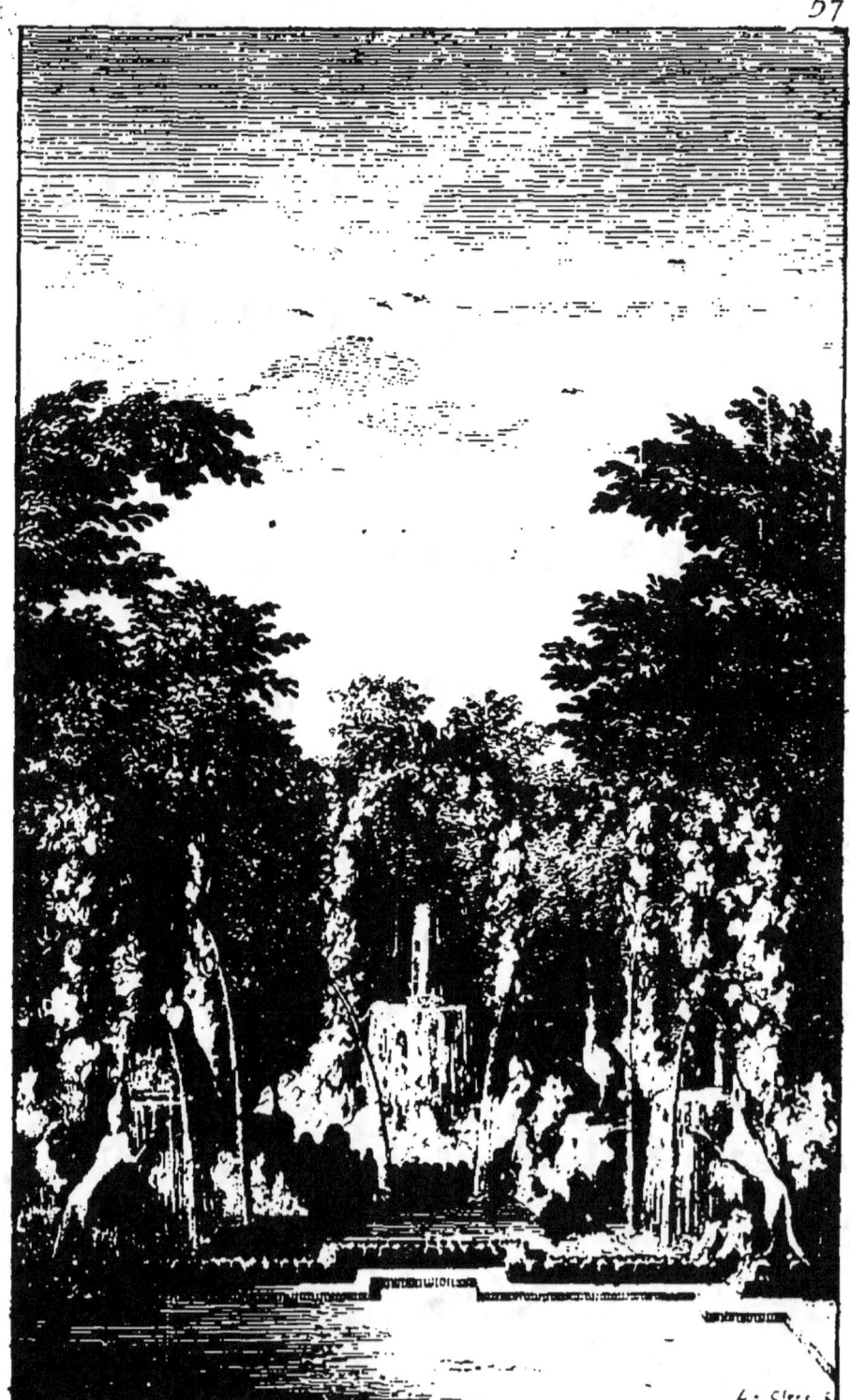

FABLE XXIX.

L'AIGLE,
LE LAPIN
ET L'ESCARBOT.

L'Aigle prit le Lapin, l'Escarbot son compere
Interceda pour luy touché de sa misere;
L'Aigle ne laissa pas pourtant de le manger,
L'autre cassa ses œufs, afin de s'en venger.

DE VERSAILLES.

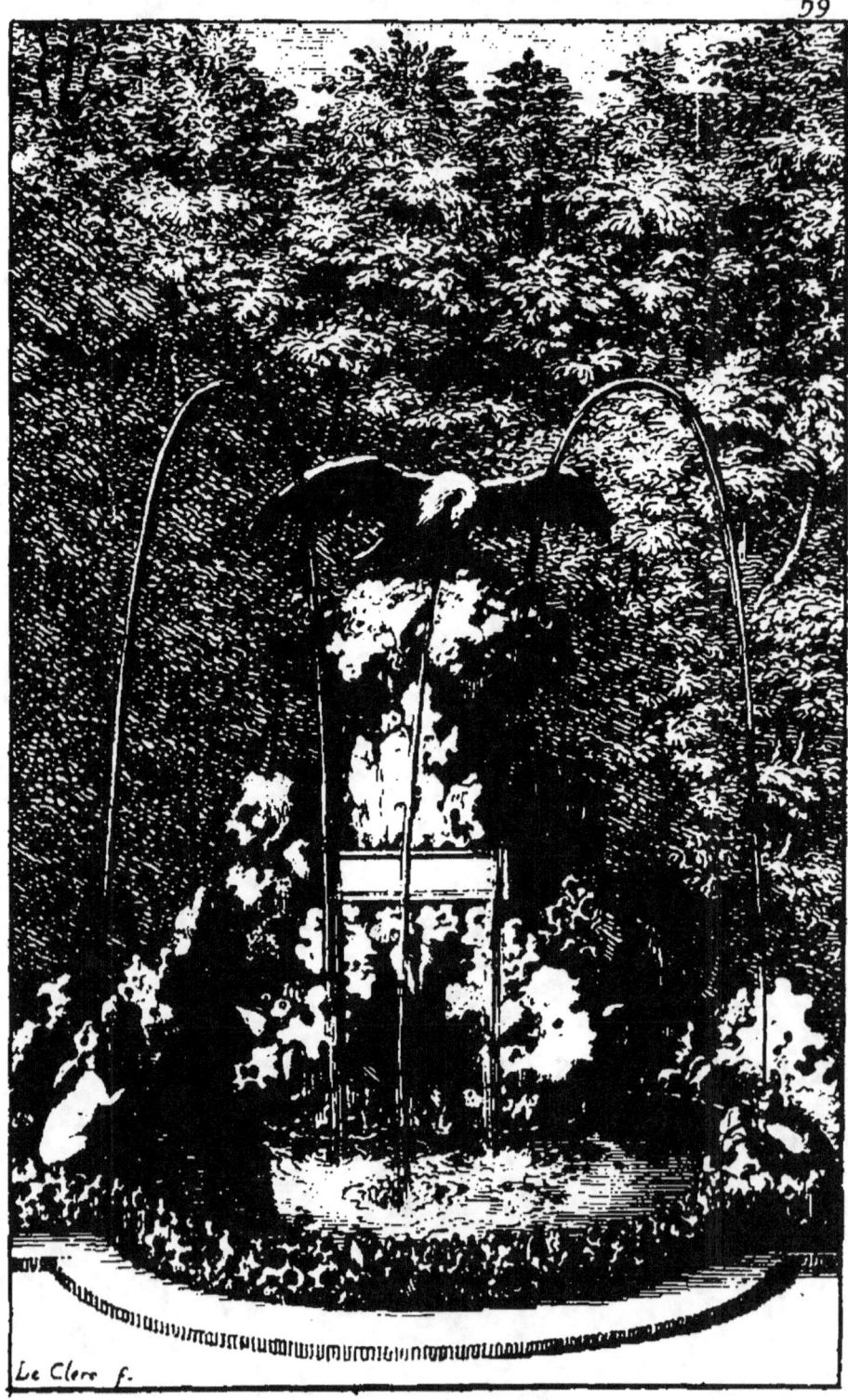

FABLE XXX.
LE LOUP
ET
LE PORC-EPIC.

UN jour au Porc-Epic difoit le Loup fubtil,

Croyez-moy, quittez-là ces piquans, ils vous rendent

Defagréable, & laid: Dieu m'en garde, dît-il,

S'ils ne me parent pas, au moins ils me défendent.

DE VERSAILLES.

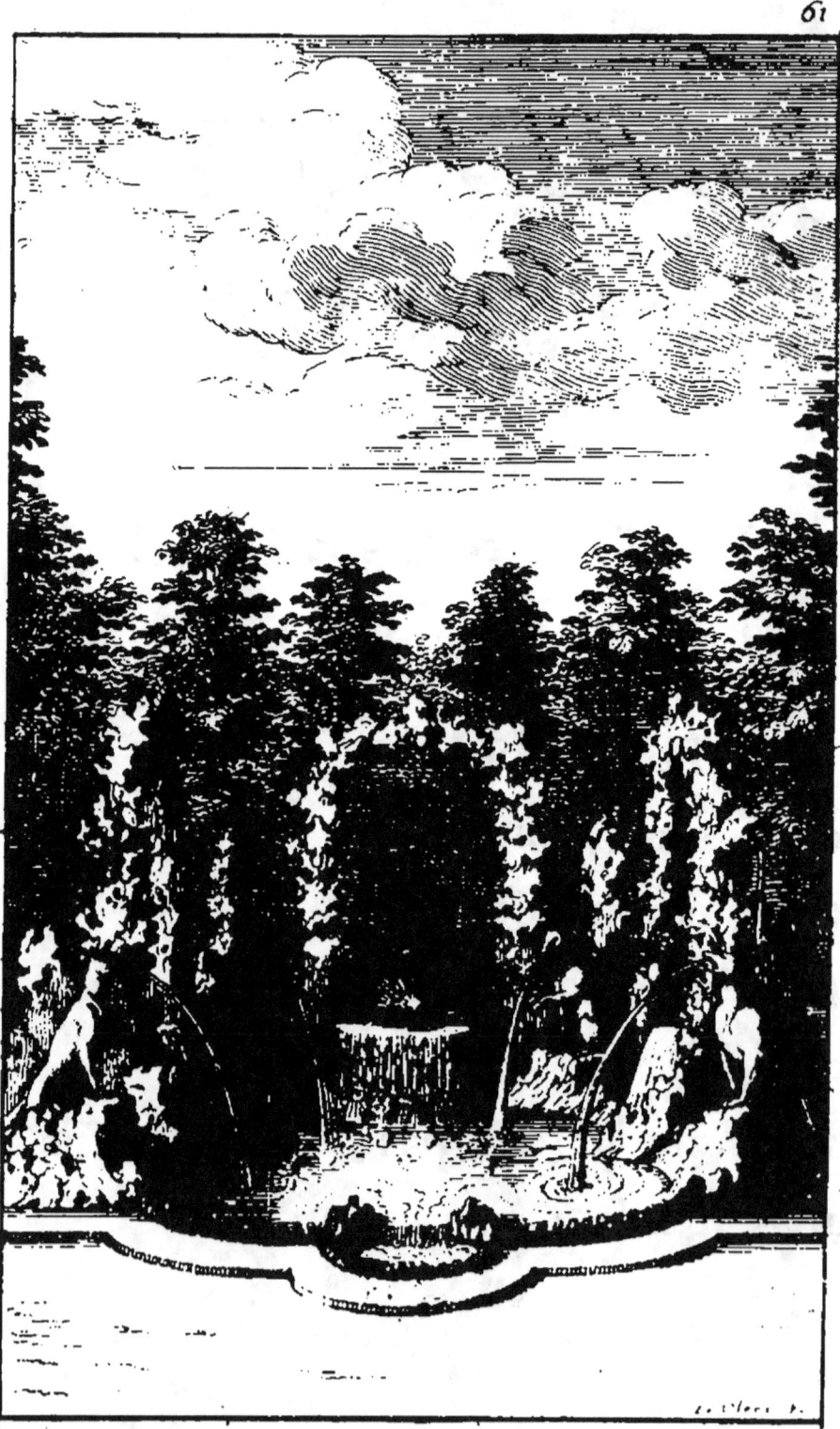

FABLE XXXI.

LE SERPENT A PLUSIEURS TESTES.

Pluralité de Testes importune :
Un Serpent en eût sept, un autre n'en eût qu'une,
Il passa, le premier eût de grands embaras.
Un Chef est absolu, plusieurs ne le sont pas.

DE VERSAILLES. 63

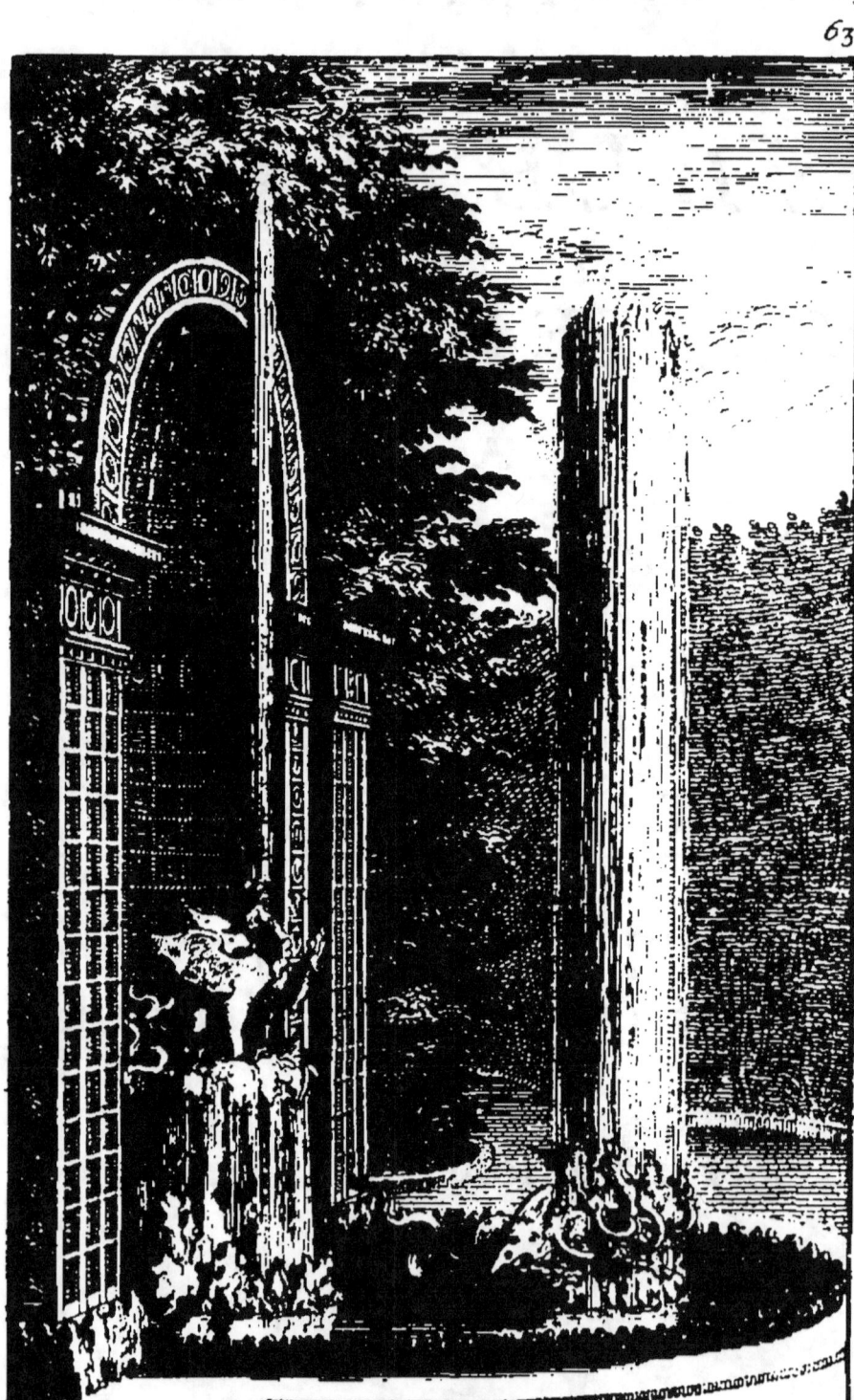

FABLE XXXII.
LA SOURIS,
LE CHAT,
ET
LE PETIT COC.

A La vieille Souris disoit sa jeune fille,
Je hay le petit Coc, j'aime le petit Chat.
Le Chat, répond sa mere, ah! c'est un scelerat,
Mais le Coc n'a point fait de mal à ta famille.

DE VERSAILLES.

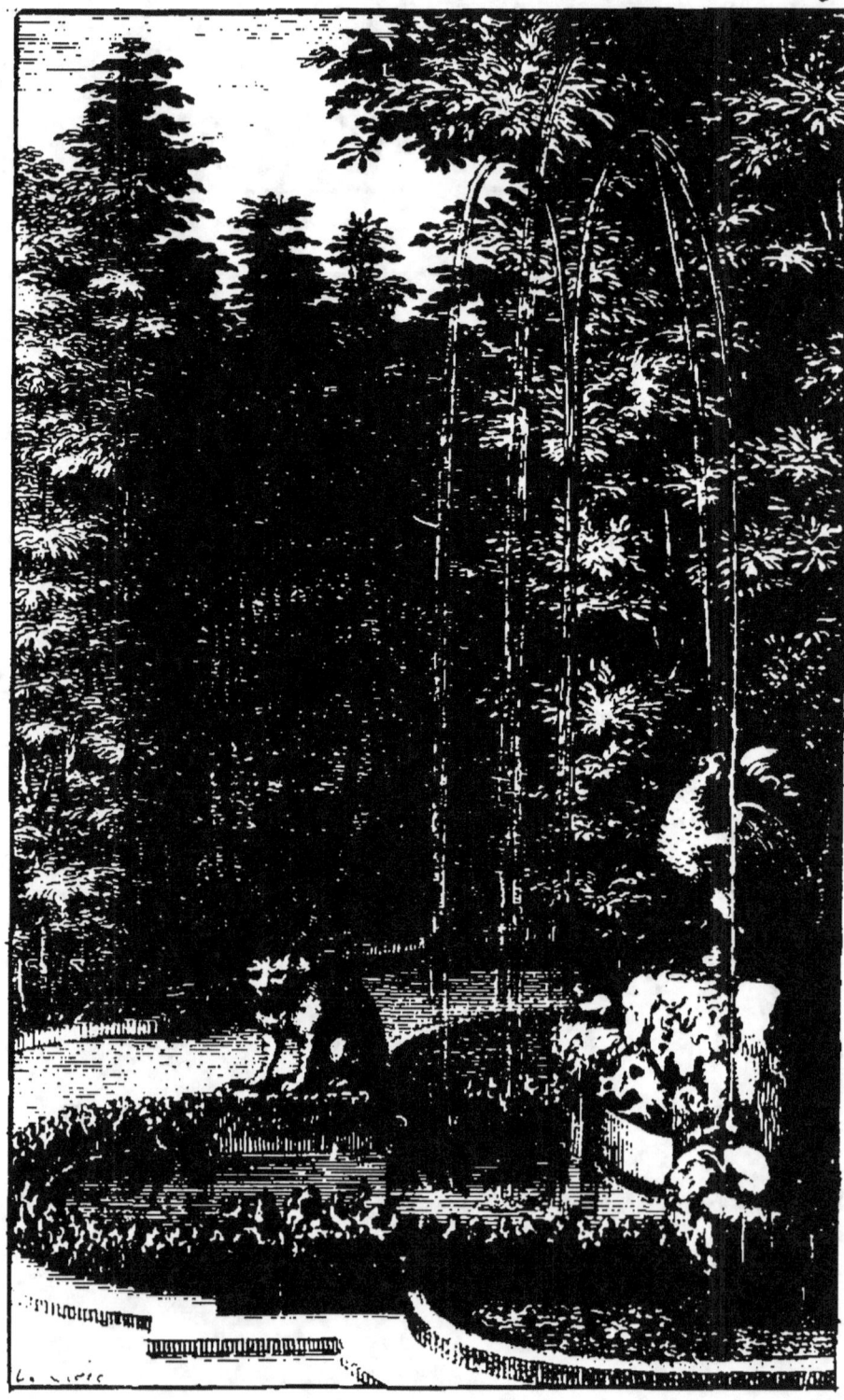

FABLE XXXIII.

LE MILAN
ET
LES COLOMBES.

Les Colombes en guerre avecque le Milan
Veulent que l'Epervier à leur teste demeure:
Mais leur condition n'en devient pas meilleure:
Ayant un adversaire, & de plus un tiran.

DE VERSAILLES.

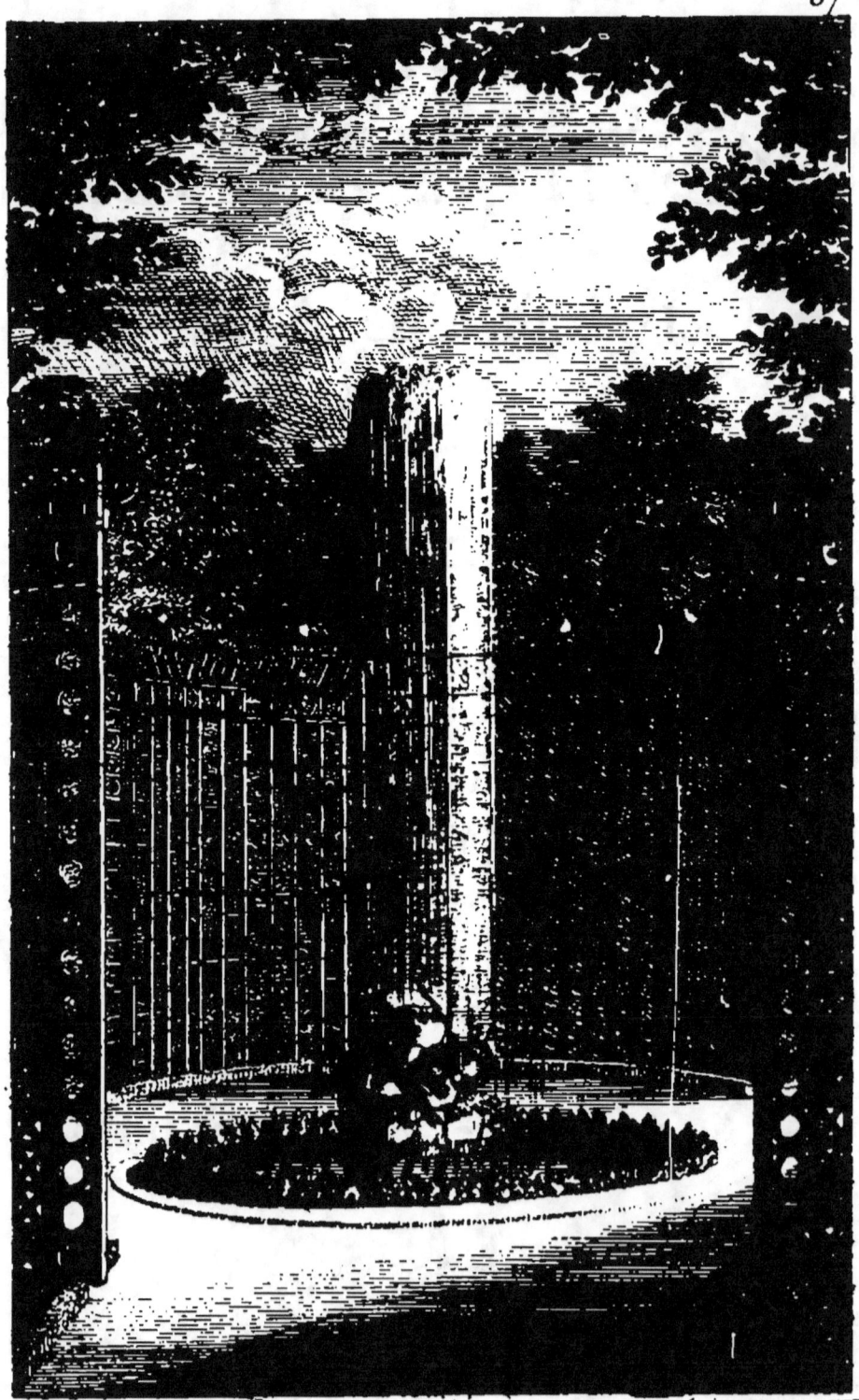

FABLE XXXIV.
LE DAUPHIN
ET
LE SINGE.

LE Dauphin fur fon dos portoit le Singe à nage,
Et reconnut au premier mot
Qu'il n'eftoit pas un homme, ou que c'eftoit vn fot;
Ainfi ne voulut pas s'en charger davantage.

DE VERSAILLES. 69

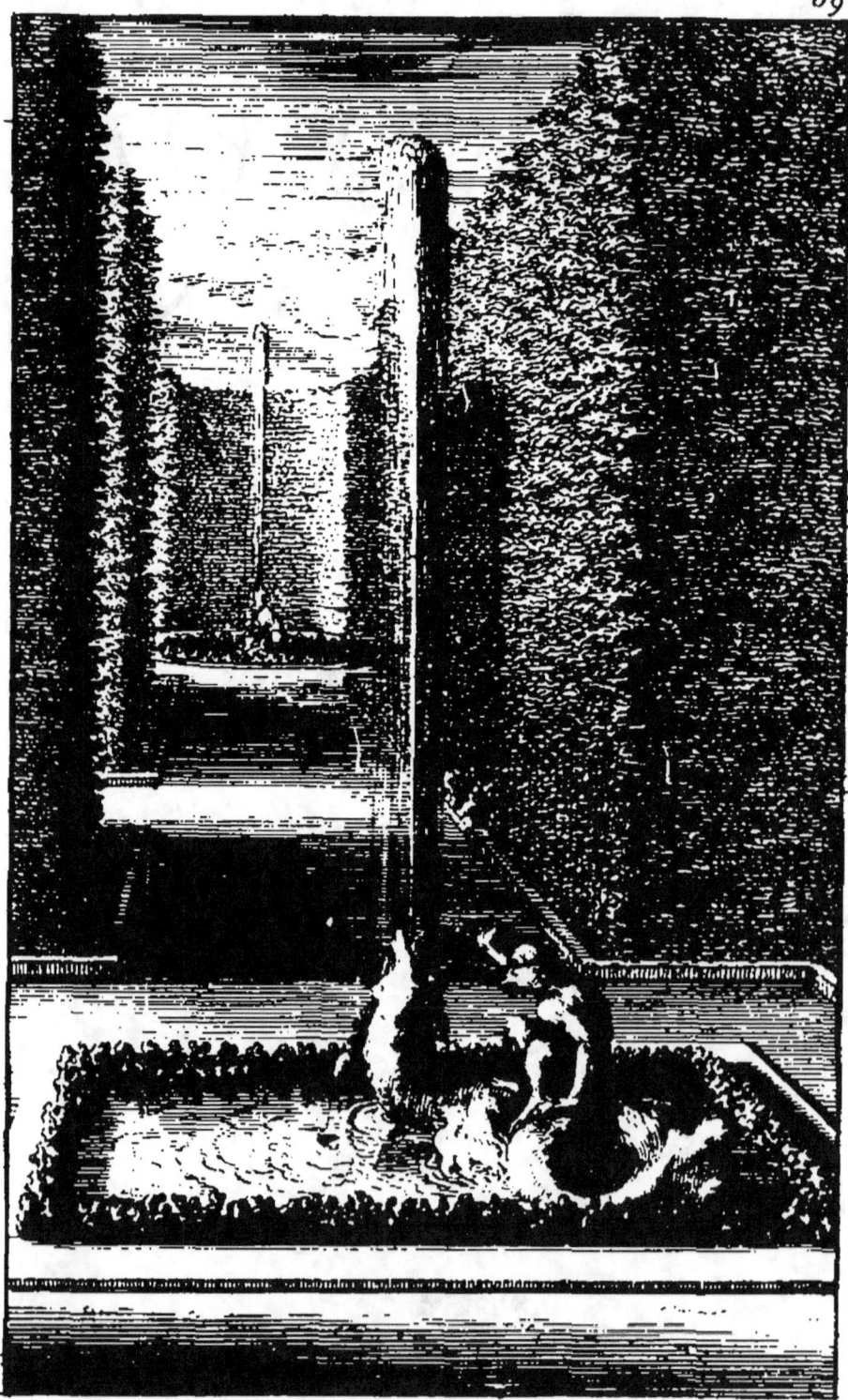

FABLE XXXV.

LE RENARD
ET
LE CORBEAU.

LE Renard du Corbeau loûa tant le ramage,
Et trouva que sa voix avoit un son si beau,
Qu'enfin il fit chanter le malheureux Corbeau
Qui de son bec ouvert laissa choir un fromage.

DE VERSAILLES. 71

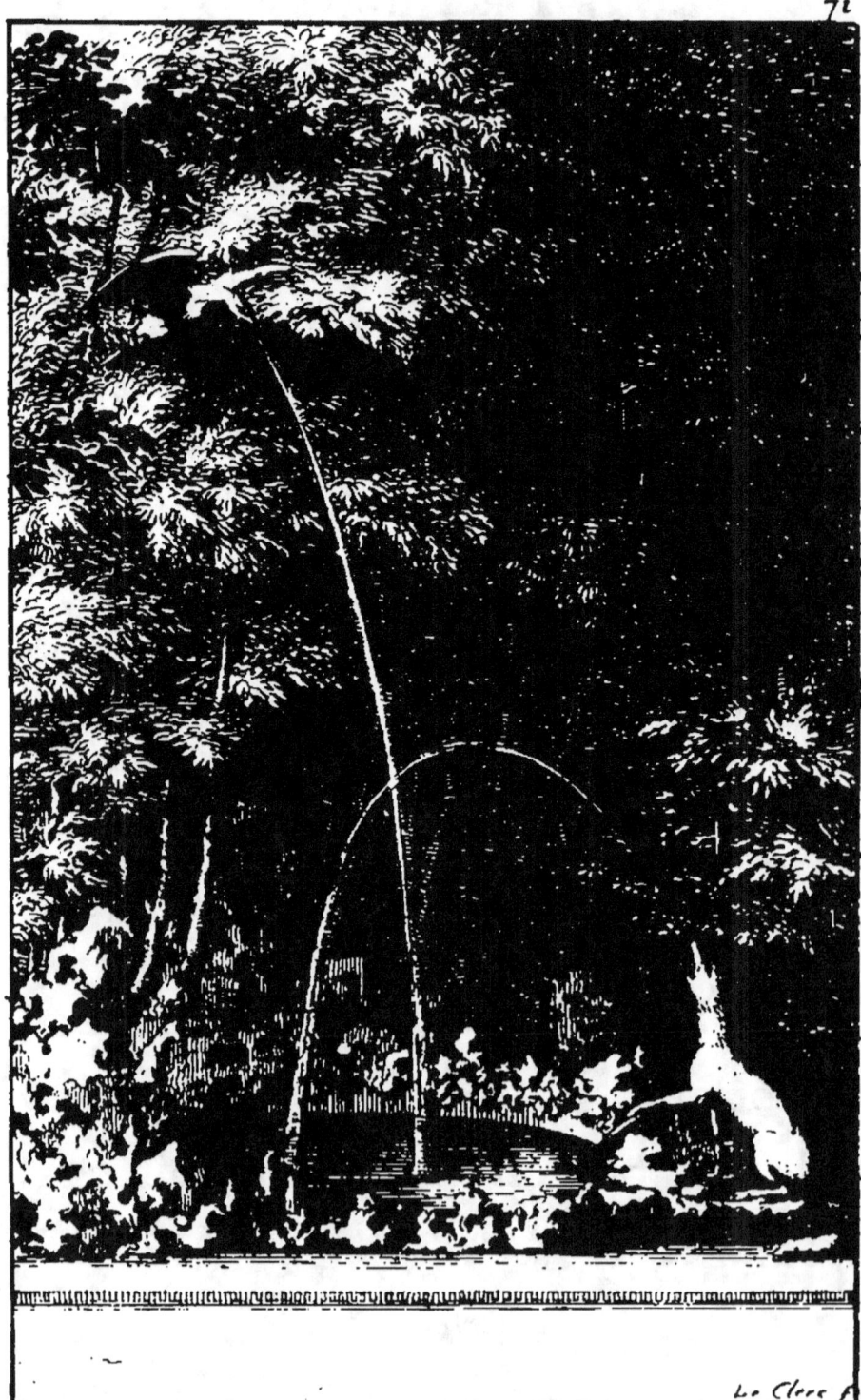

FABLE XXXXVI.

LE CIGNE
ET
LA GRUË.

LA Gruë interrogeoit le Cigne
 dont le chant
Bien plus qu'à l'ordinaire estoit doux
 & touchant,
Quelle bonne nouvelle avez-vous donc
 receûë ?
C'est que je vas mourir, dît le Cigne
 à la Gruë.

DE VERSAILLES. 73

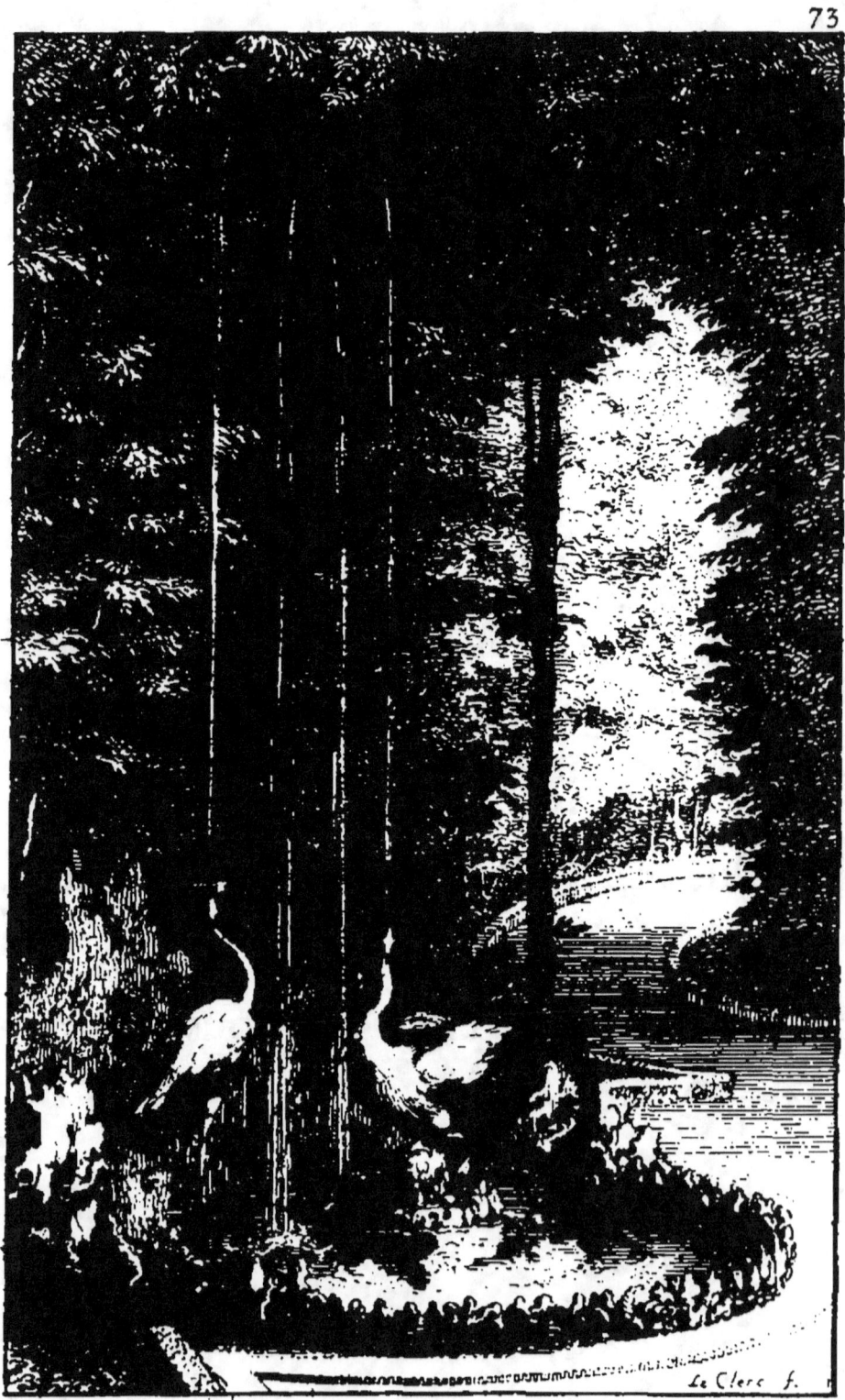

FABLE XXXXVII.

LE LOUP ET LA TESTE.

UN Loup non sans merveille en-
tra chez un Sculpteur,
Il n'y va pas souvent une pareille
Beste :
Voyant une Statuë, il dît, La belle
Teste !
Mais pour de la cervelle au dedans, ser-
viteur.

DE VERSAILLES.

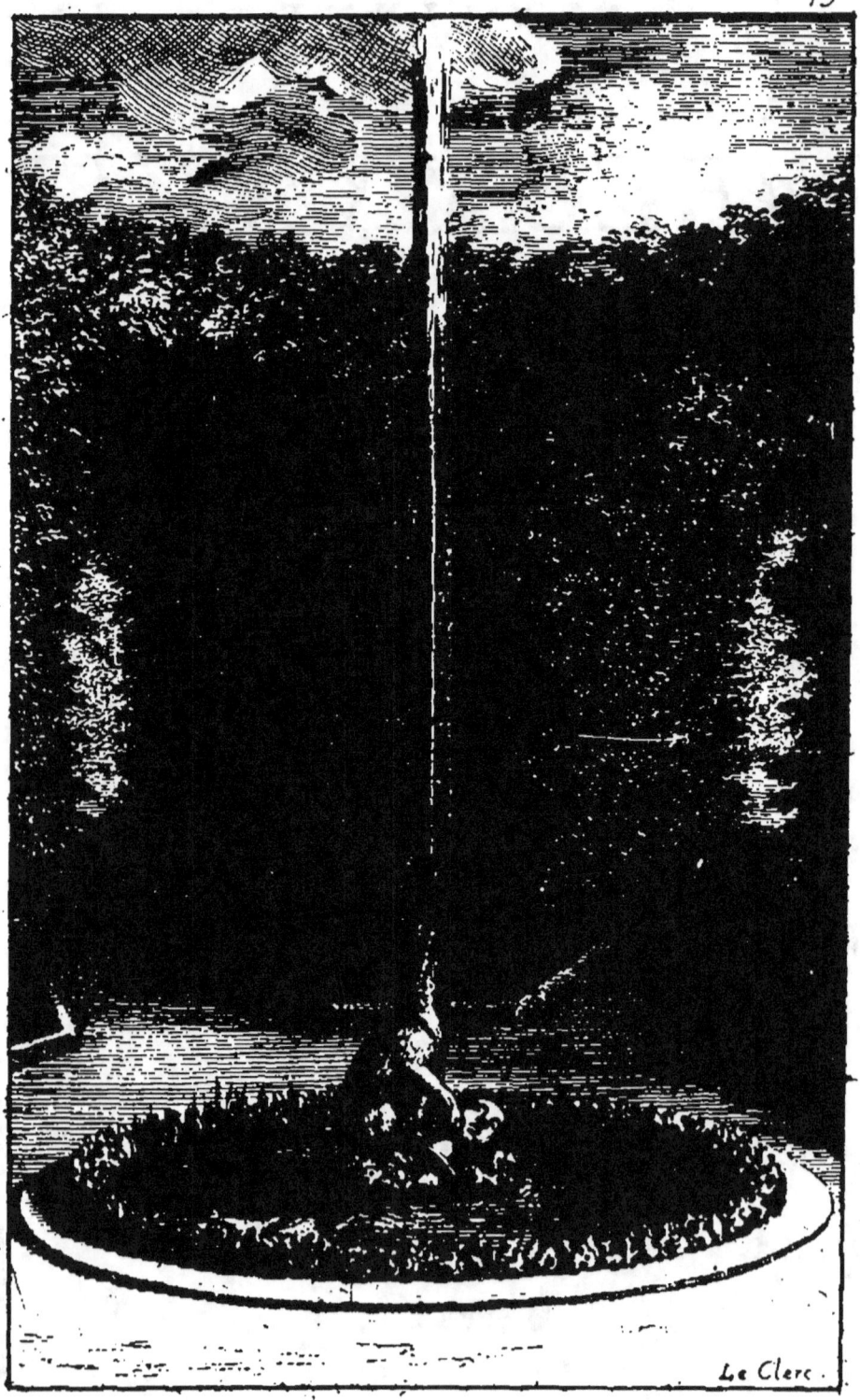

Le Clerc.

FABLE XXXXVIII.

LE SERPENT
ET
LE HERISSON.

L E Serpent trop civil par une grace extresme
Reçoit le Herisson, aprés il s'en repent :
Sortez d'icy, dit le Serpent :
L'autre comme un ingrat, Sortez d'icy vous-mesme.

DE VERSAILLES. 77

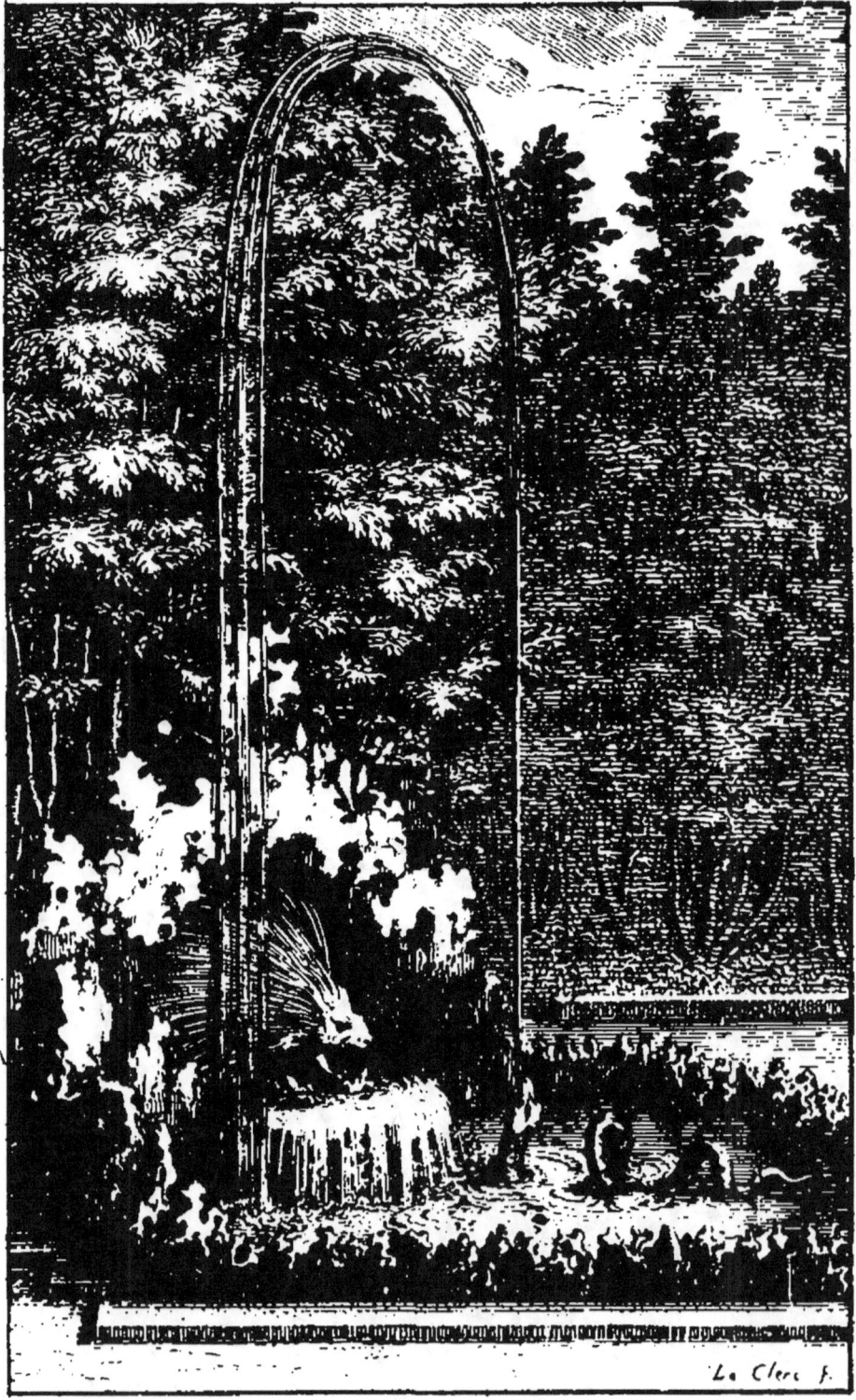

FABLE XXXIX.

LES CANNES
ET
LE BARBET.

CE Barbet en veut à ces Cannes,
Mais par elles il est instruit
Qu'il est parfois des vœux aussi vains que profanes,
Et qu'on ne force pas toûjours ce qu'on poursuit.

DE VERSAILLES. 79

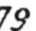

Table des Fables.

Fable XIII. *Le Renard & la Grüe.* 26
Fable XIV. *La Grüe & le Renard* 28
Fable XV. *La Poule & les Poussins.* 30
Fable XVI. *Le Paon & le Rossignol.* 32
Fable XVII. *Le Perroquet & le Singe.* 34
Fable XVIII. *Le Singe Juge.* 36
Fable XIX. *Le Rat & la Grenoüille.* 38
Fable XX. *Le Liévre & la Tortuë.* 40
Fable XXI. *Le Loup & la Grüe.* 42
Fable XXII. *Le Milan & les Oiseaux.* 44
Fable XXIII. *Le Singe Roy.* 46
Fable XXIV. *Le Renard & le Bouc.* 48
Fable XXV. *Le Conseil des Rats.* 50
Fable XXVI. *Les Grenoüilles & Jupiter.* 52
Fable XXVII. *Le Singe & le Chat.* 54
Fable XXVIII. *Le Renard & les Raisins.* 56

TABLE DES FABLES.

FABLE XXIX. *L'Aigle, le Lapin, & l'Escarbot.* 58

FABLE XXX. *Le Loup & le Porc-Epic.* 60

FABLE XXXI. *Le Serpent à plusieurs testes.* 62

FABLE XXXII. *La Souris, le Chat, & le petit Coc.* 64

FABLE XXXIII. *Le Milan & les Colombes.* 66

FABLE XXXIV. *Le Dauphin & le Singe.* 68

FABLE XXXV. *Le Renard & le Corbeau.* 70

FABLE XXXVI. *Le Cigne & la Gruë.* 72

FABLE XXXVII. *Le Loup & la Teste.* 74

FABLE XXXVIII. *Le Serpent & le Porc-Epic.* 76

FABLE XXXIX. *Les Cannes & le Barbet.* 78

A PARIS,
DE L'IMPRIMERIE ROYALE,

PAR

SEBASTIEN MABRE-CRAMOISY,
Directeur de ladite Imprimerie.

M. DC. LXXIX.

DE VERSAILLES. 17

DE VERSAILLES.

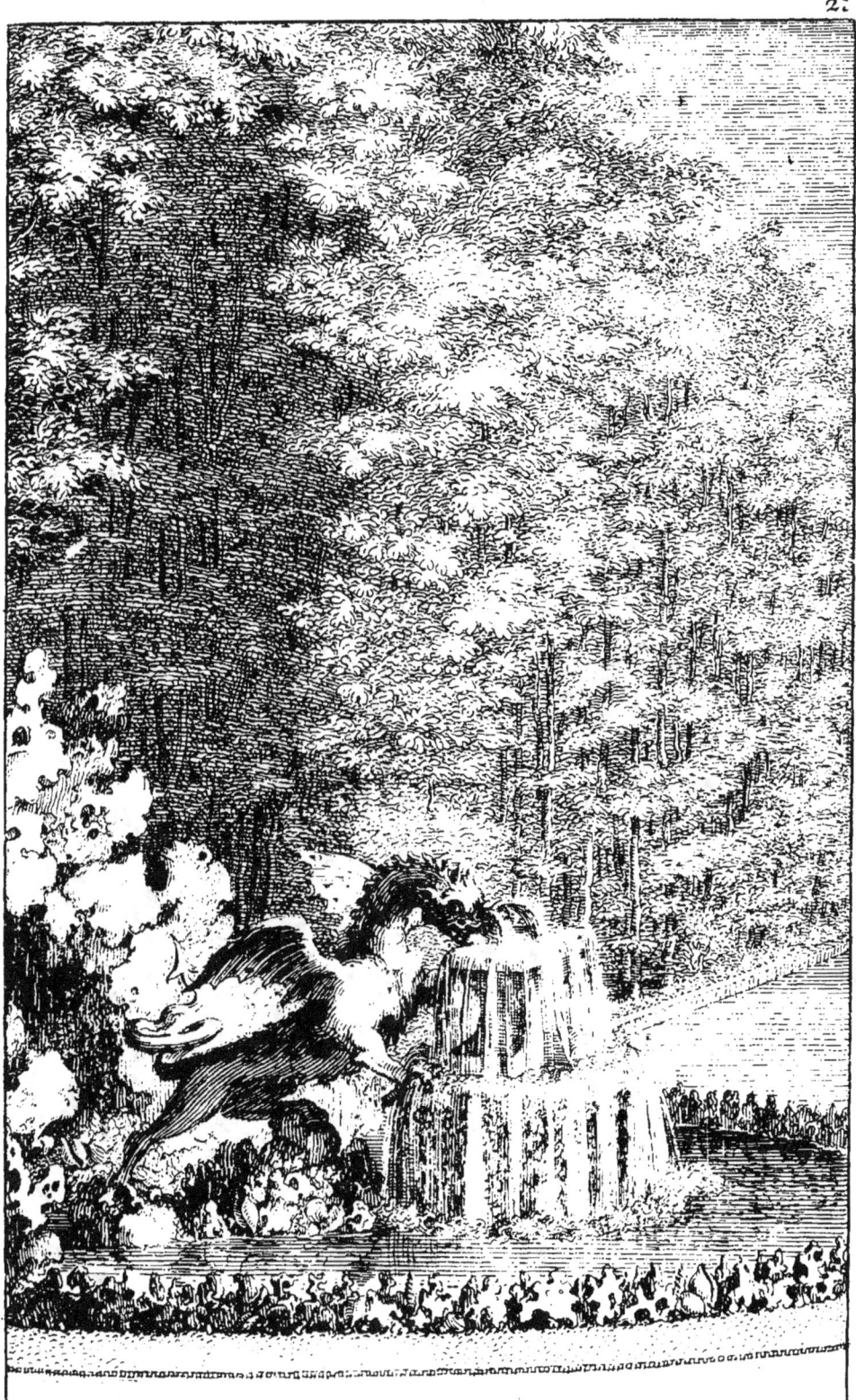

DE VERSAILLES.

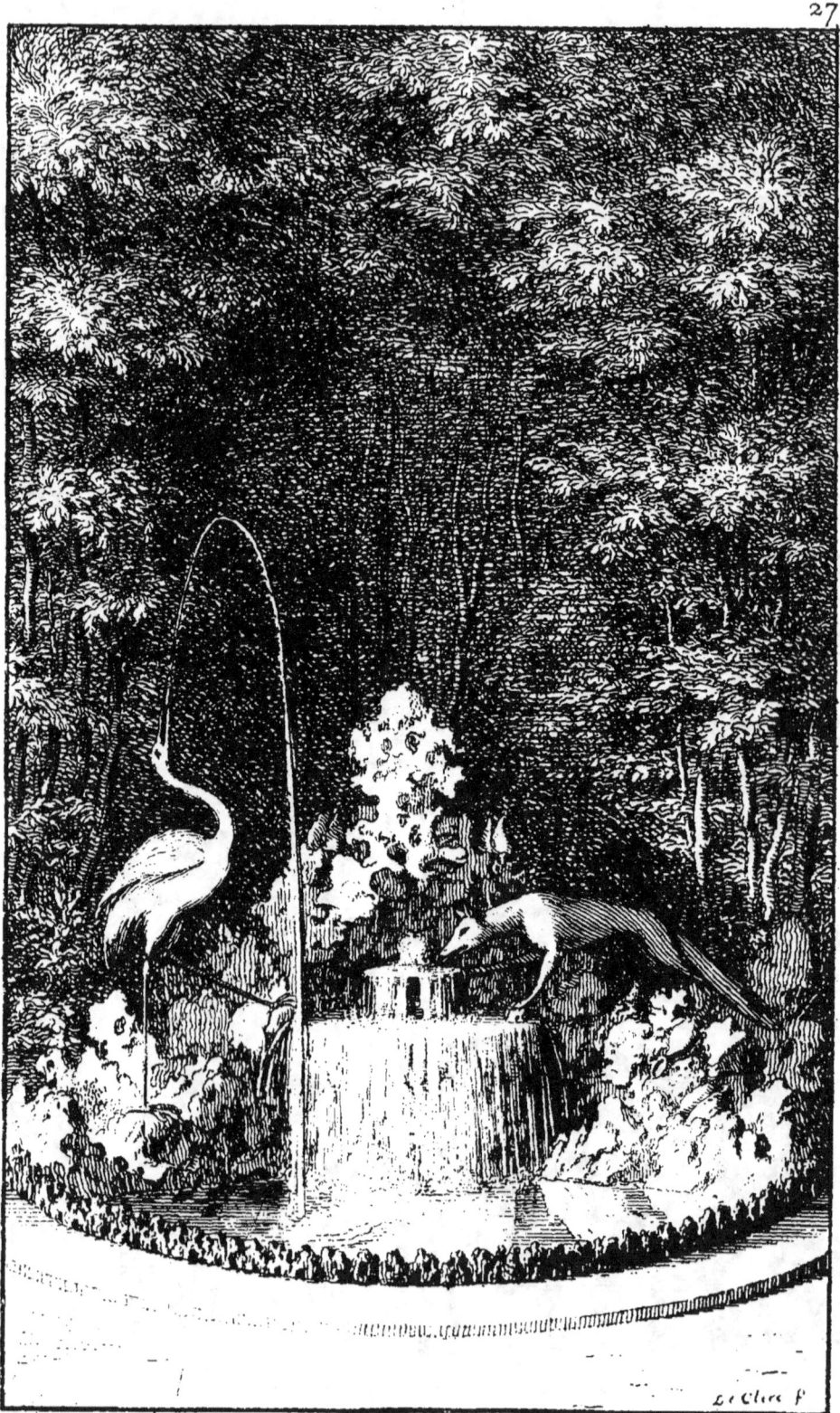

DE VERSAILLES.

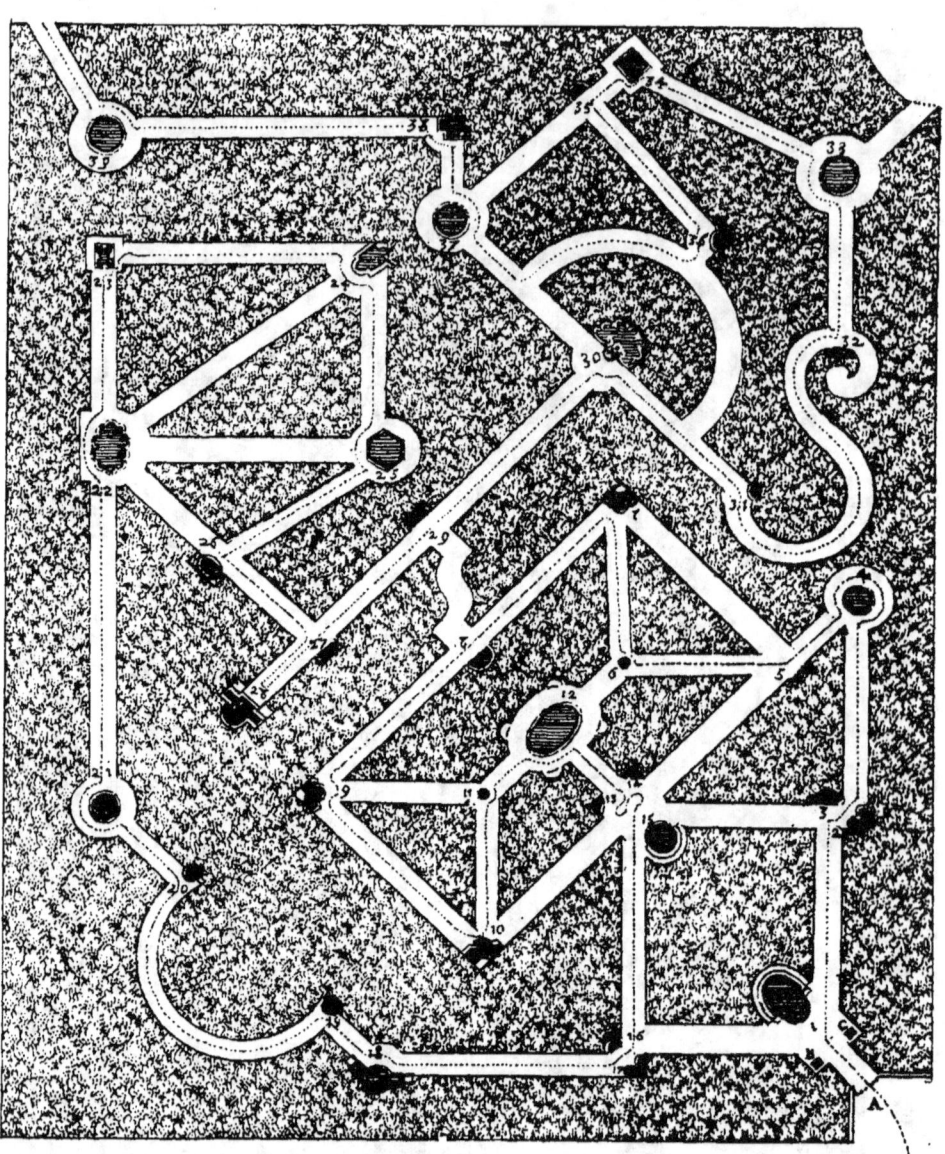

PLAN DV
LABIRINTHE
DE VERSAILLES.

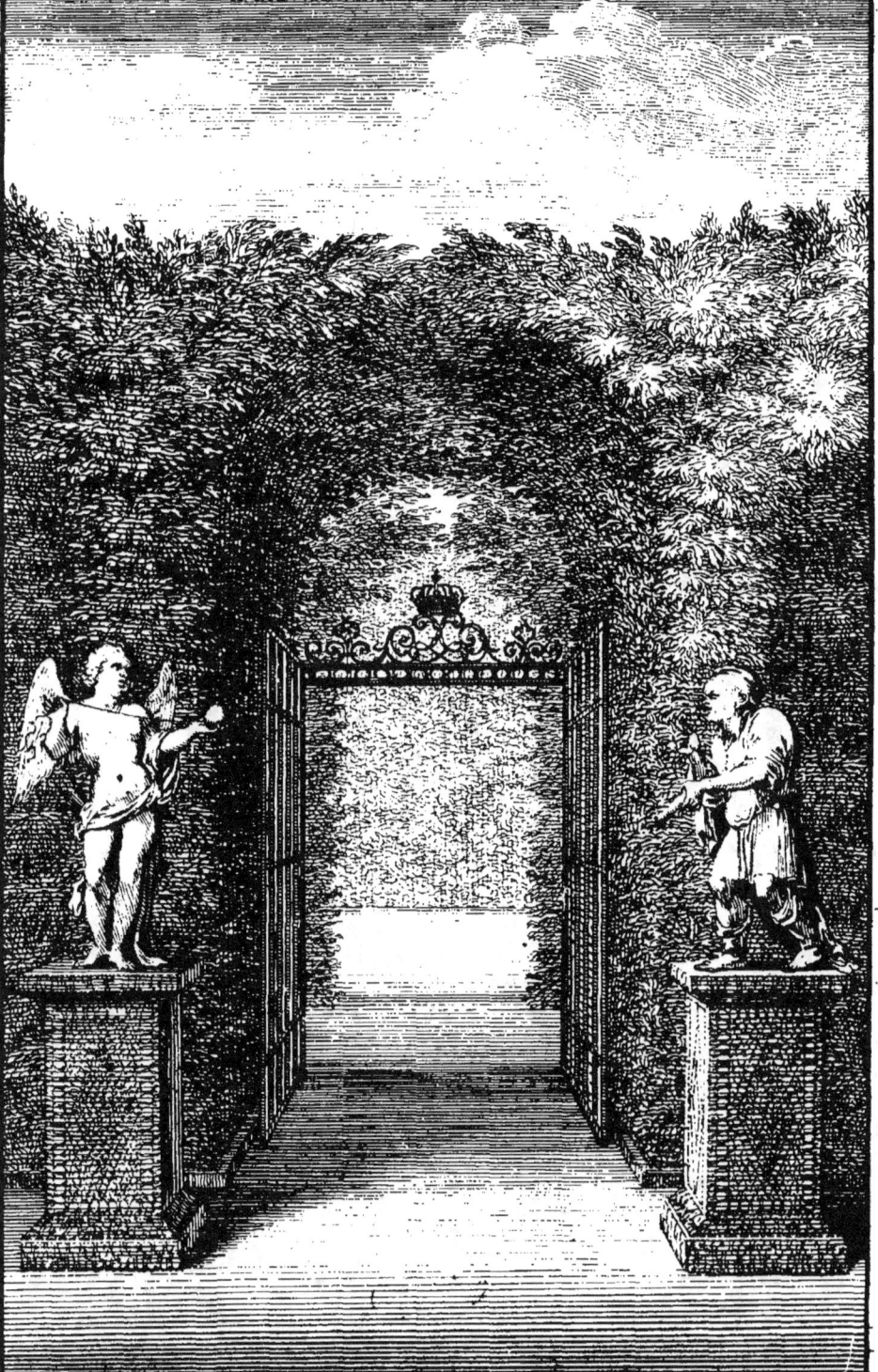

DE VERSAILLES.

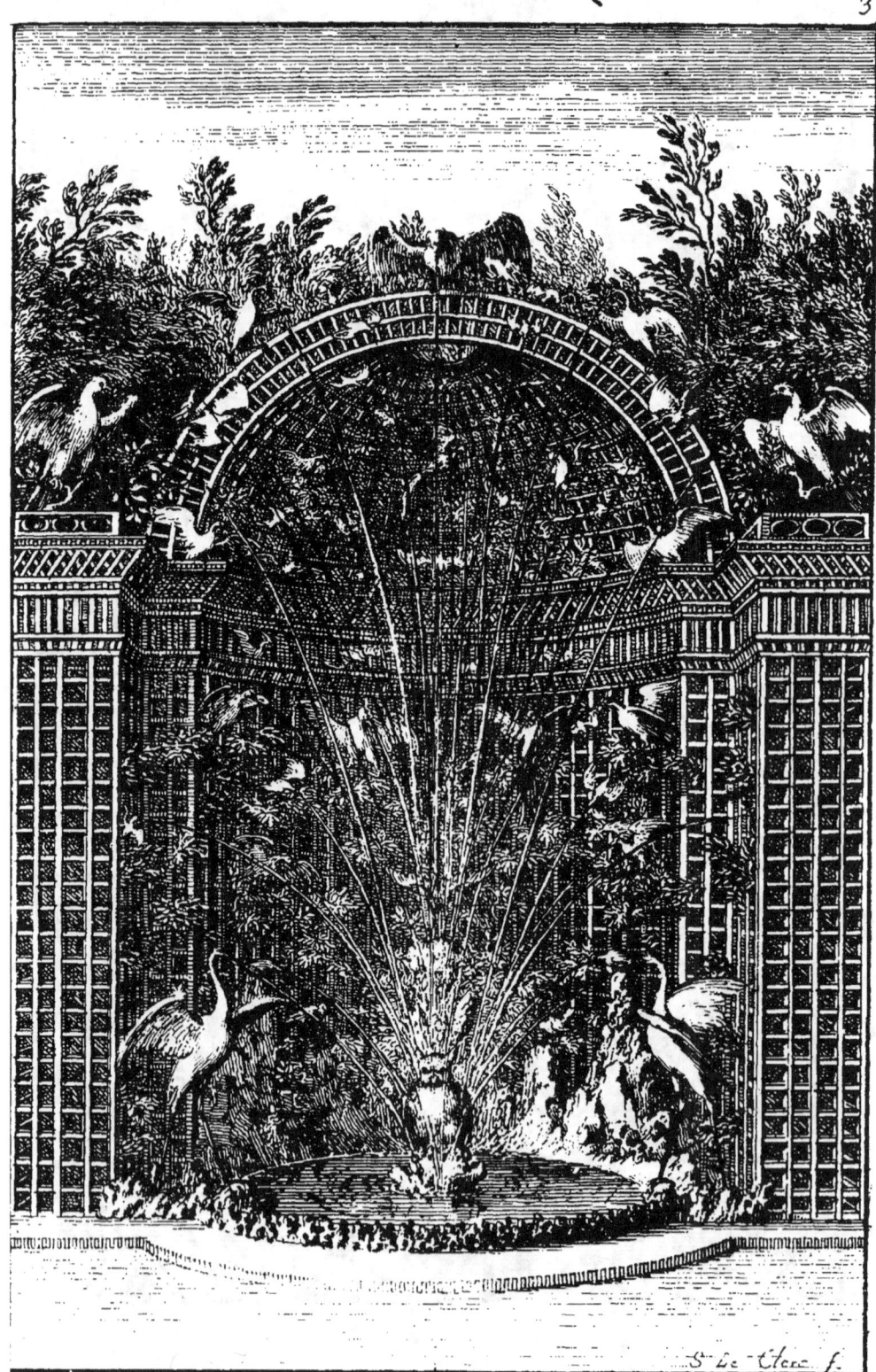

DE VERSAILLES.

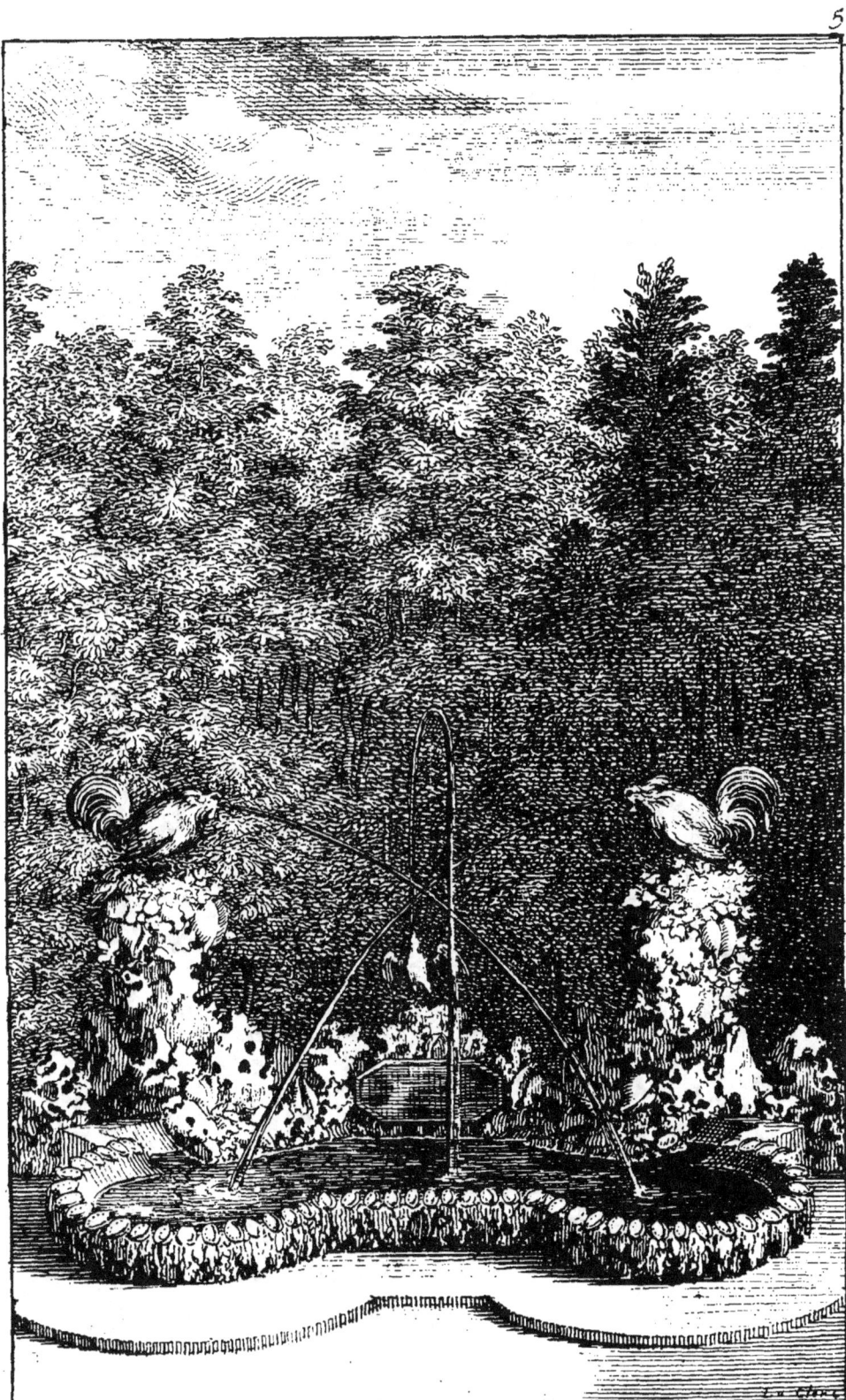

DE VERSAILLES. 7

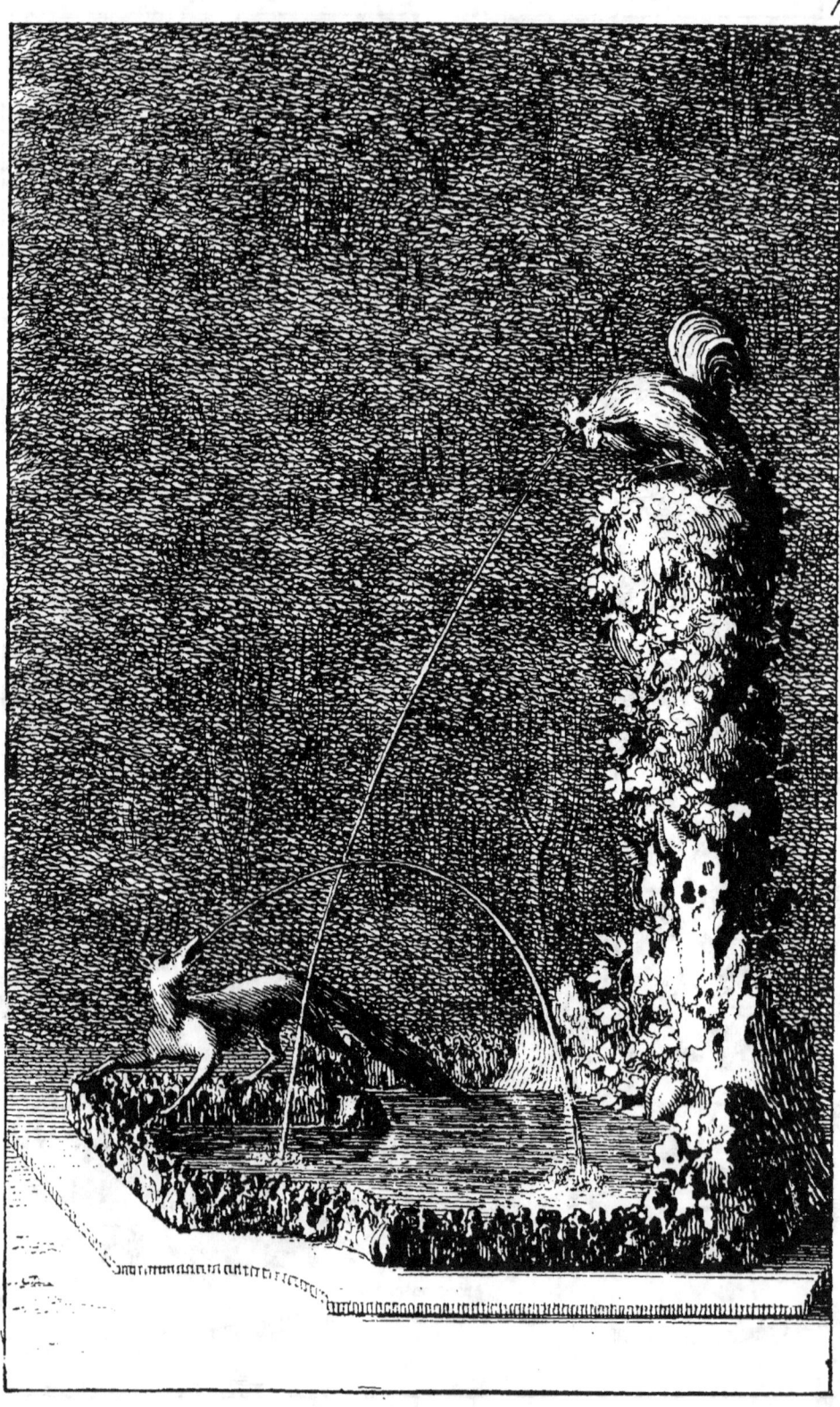

DE VERSAILLES.

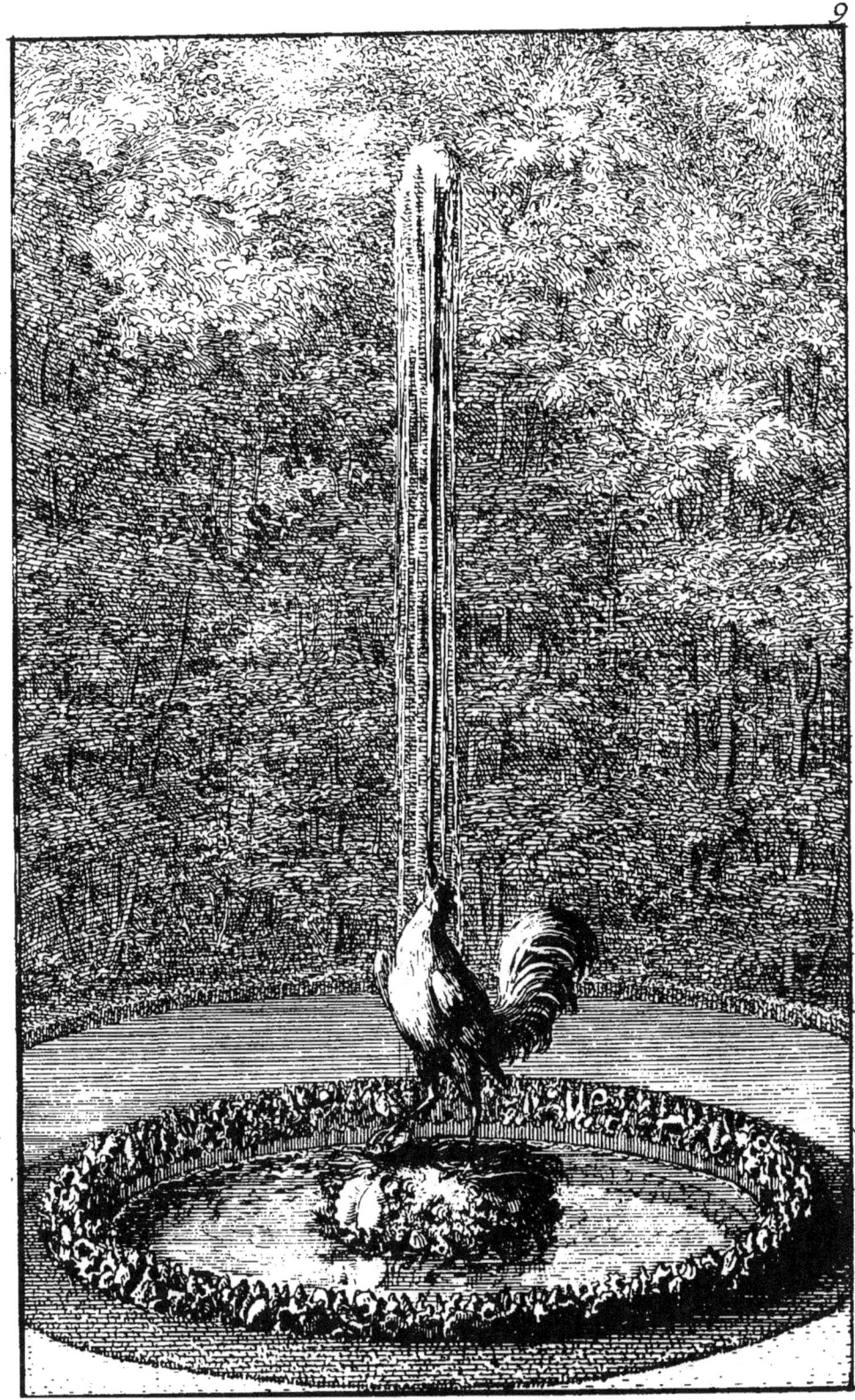

DE VERSAILLES. 11

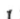

DE VERSAILLES. 13

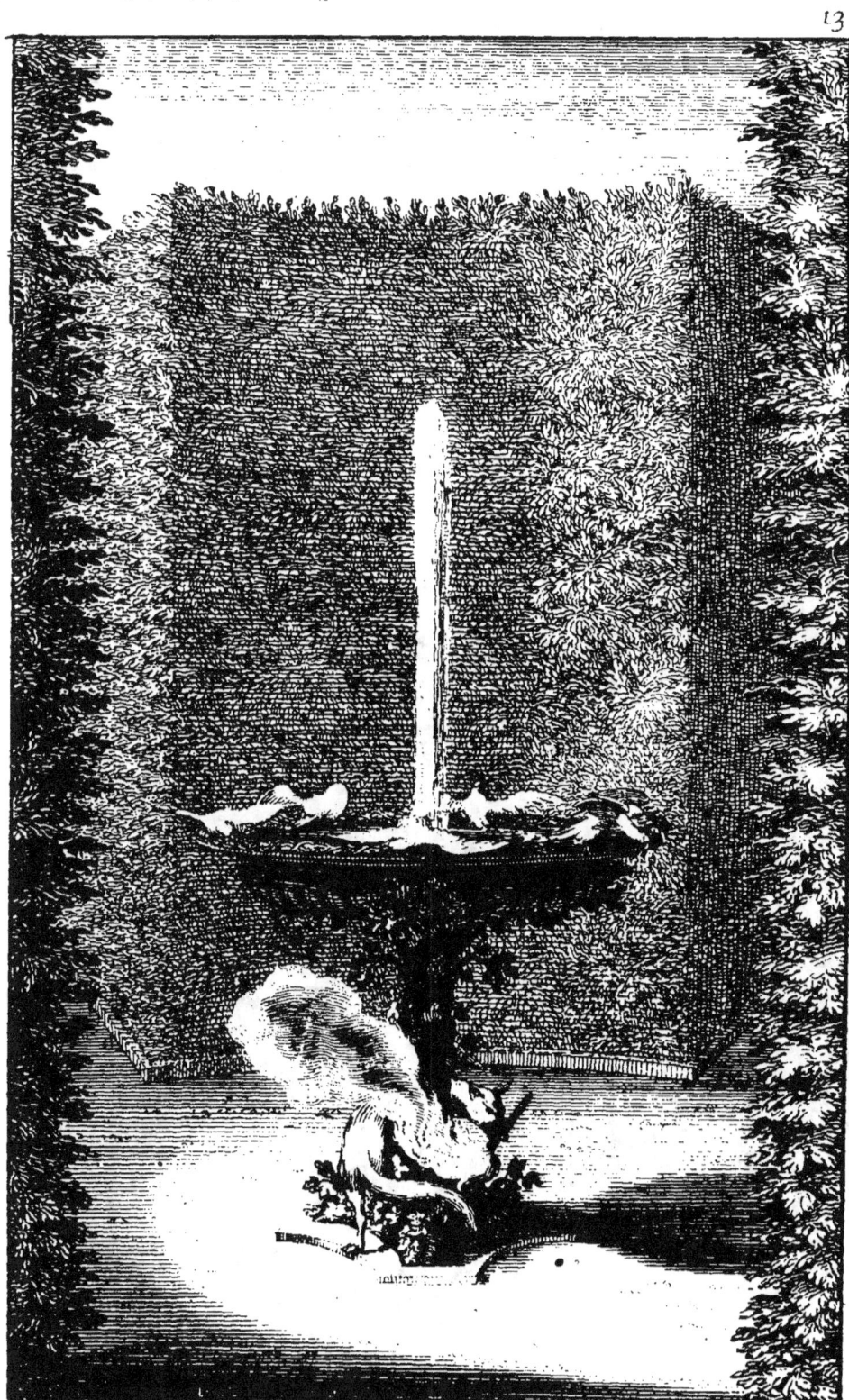

DE VERSAILLES.

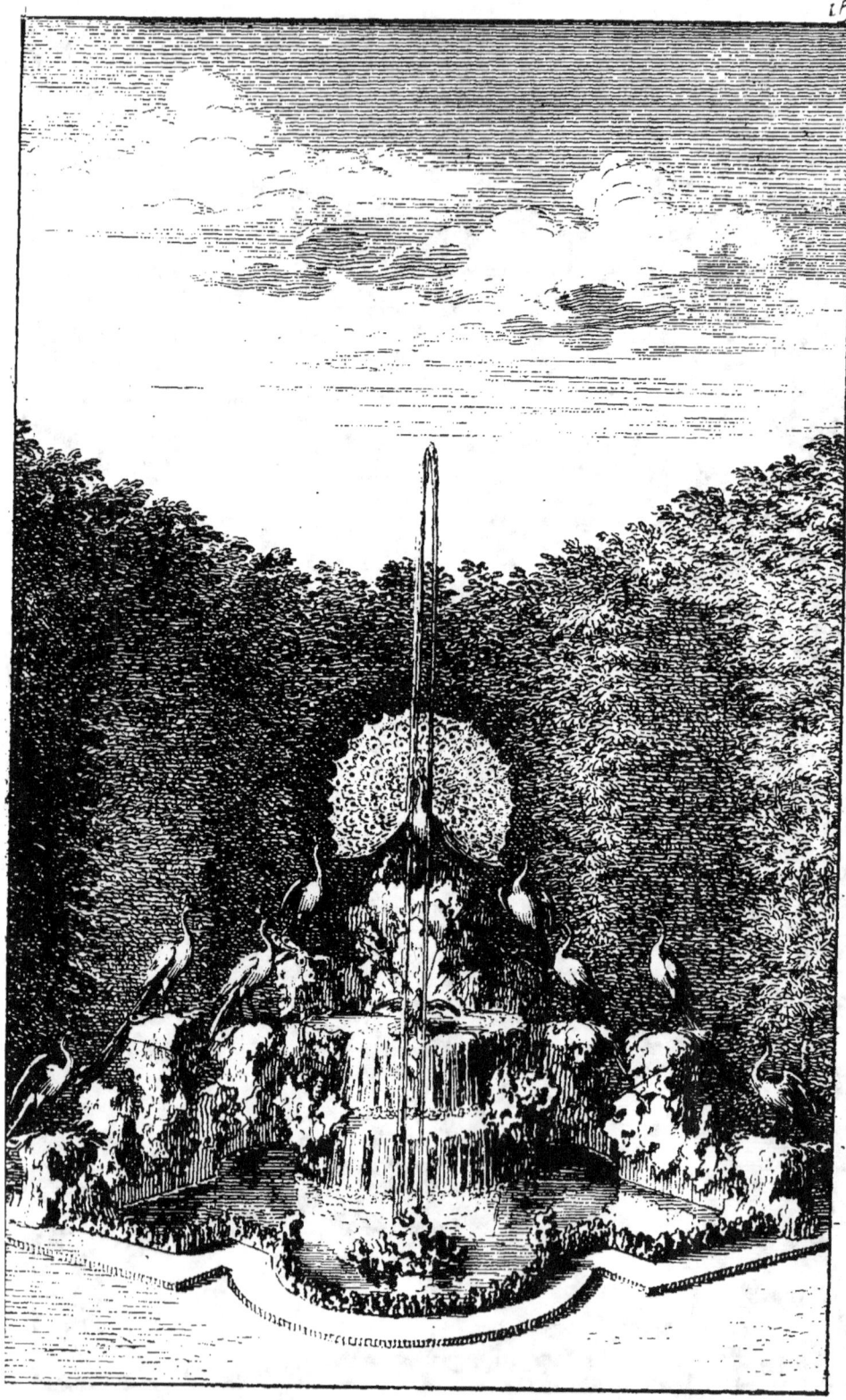

DE VERSAILLES. 19

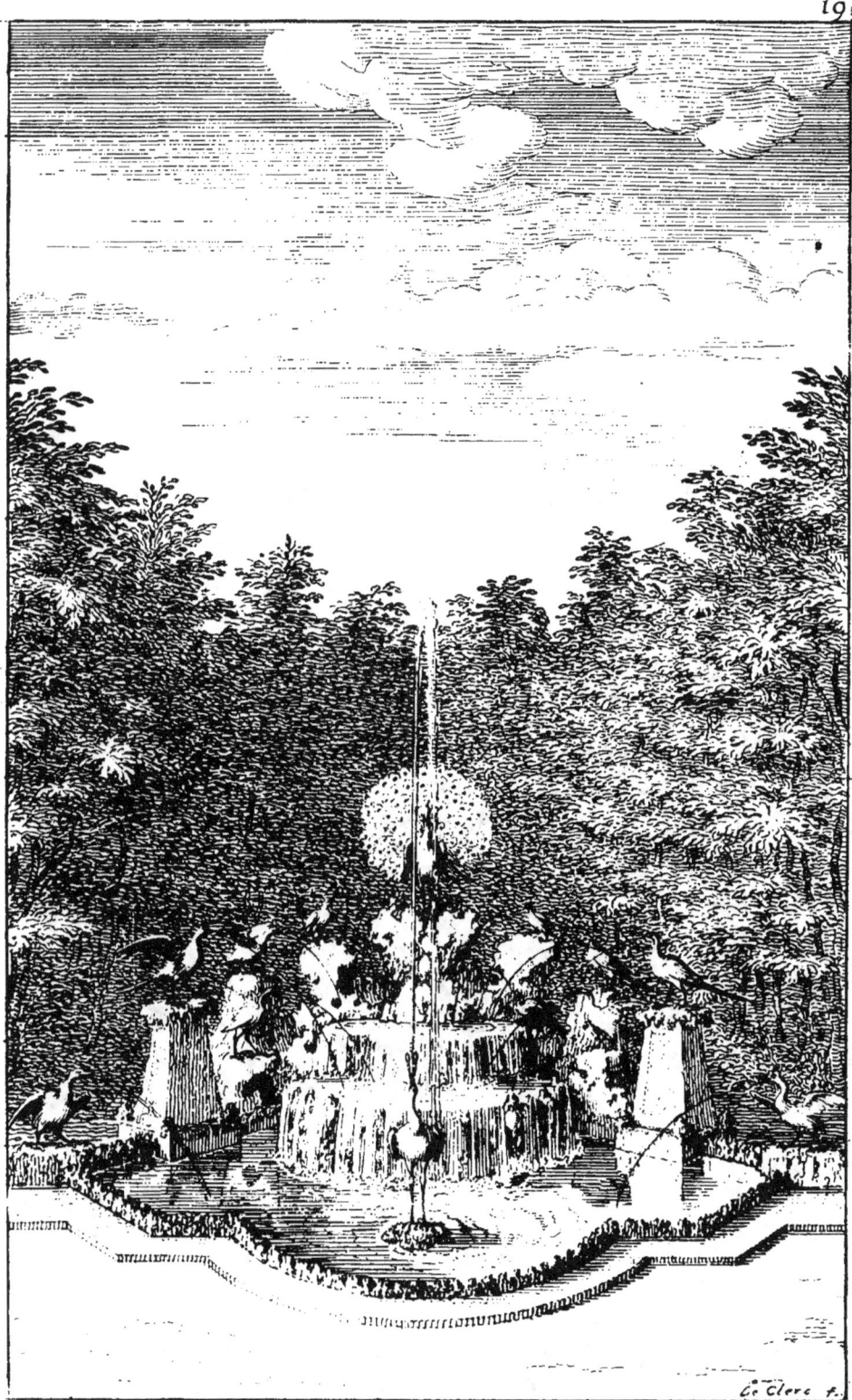

DE VERSAILLES.

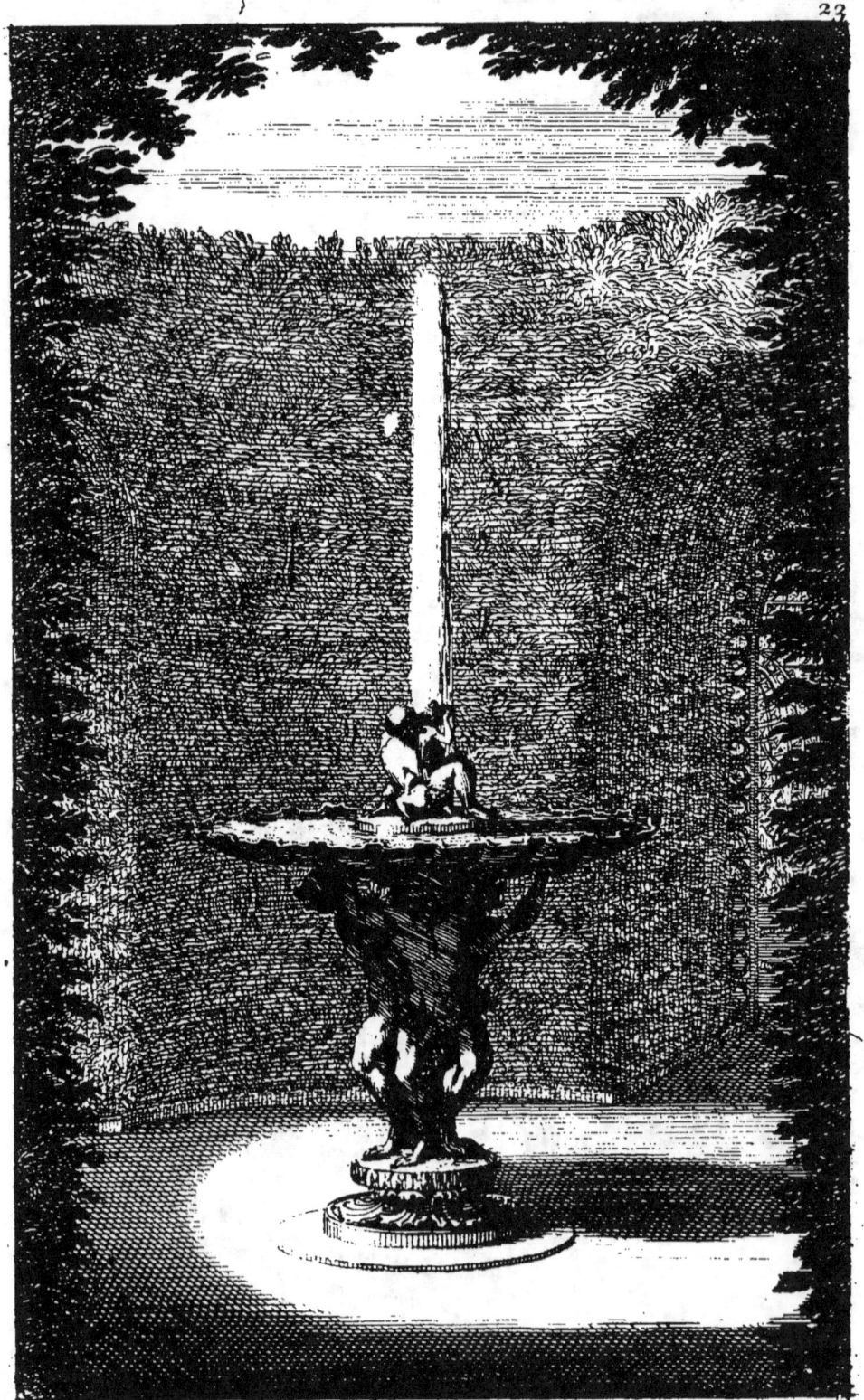

DE VERSAILLES. 25

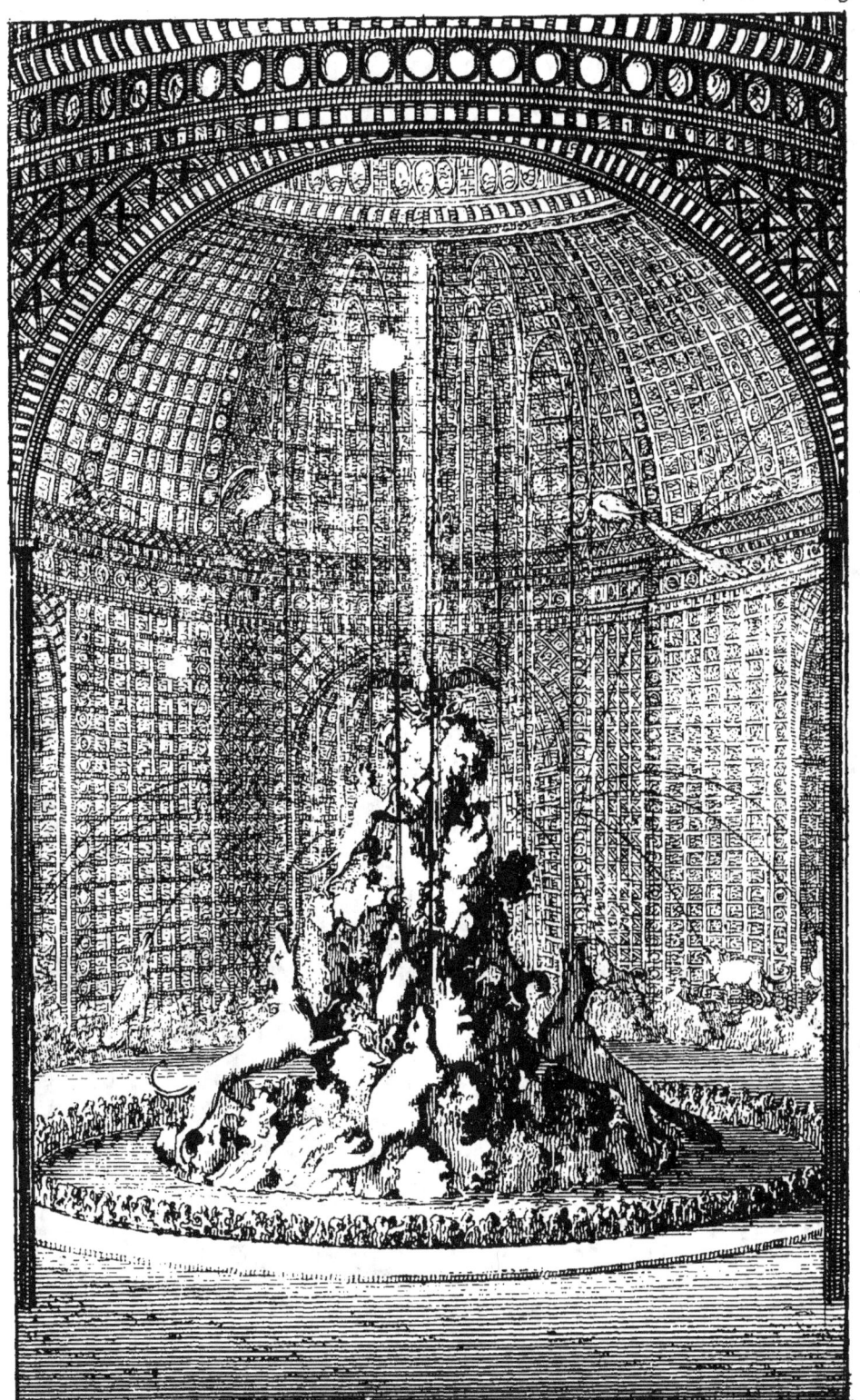

DE VERSAILLES.

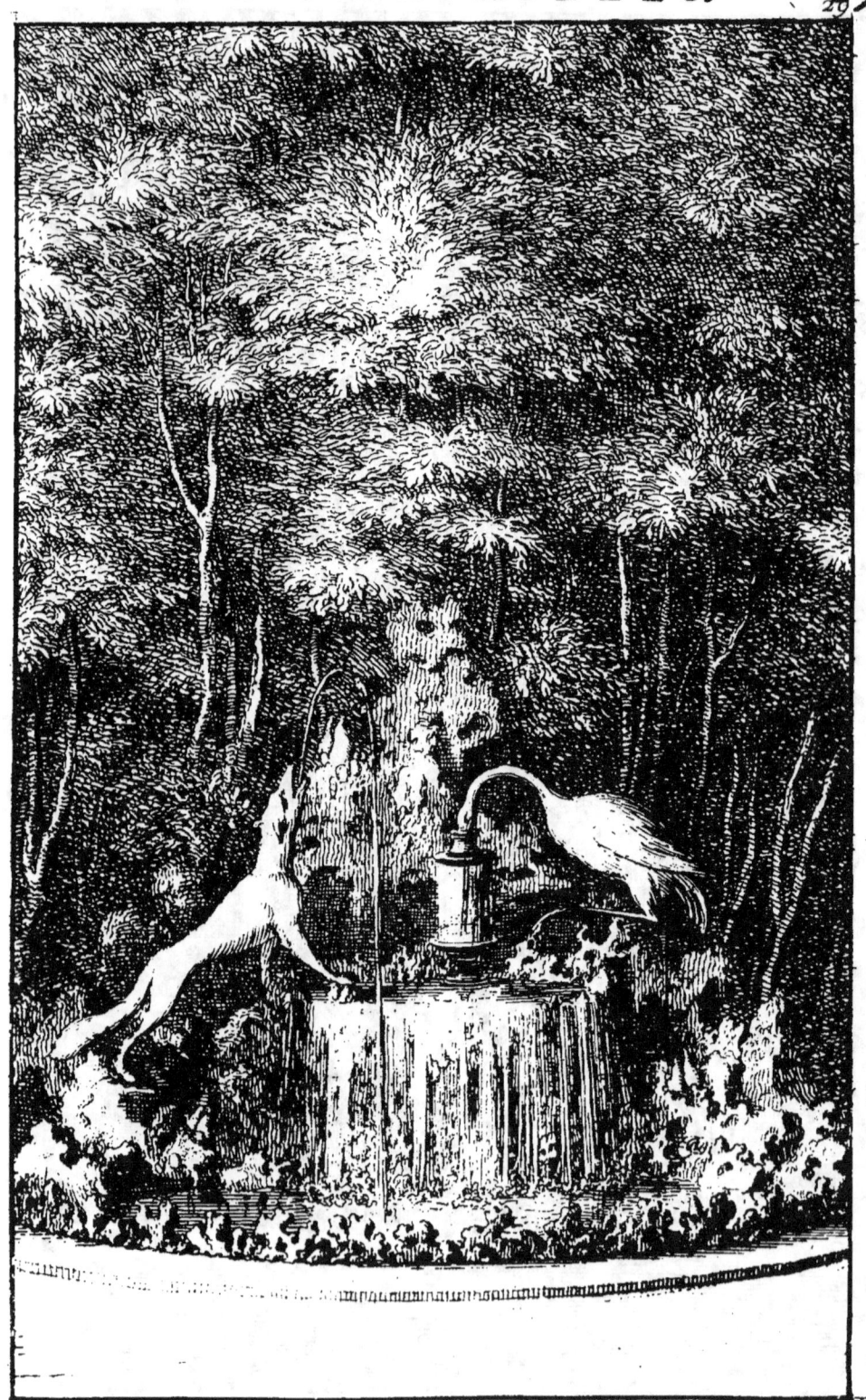

DE VERSAILLES.

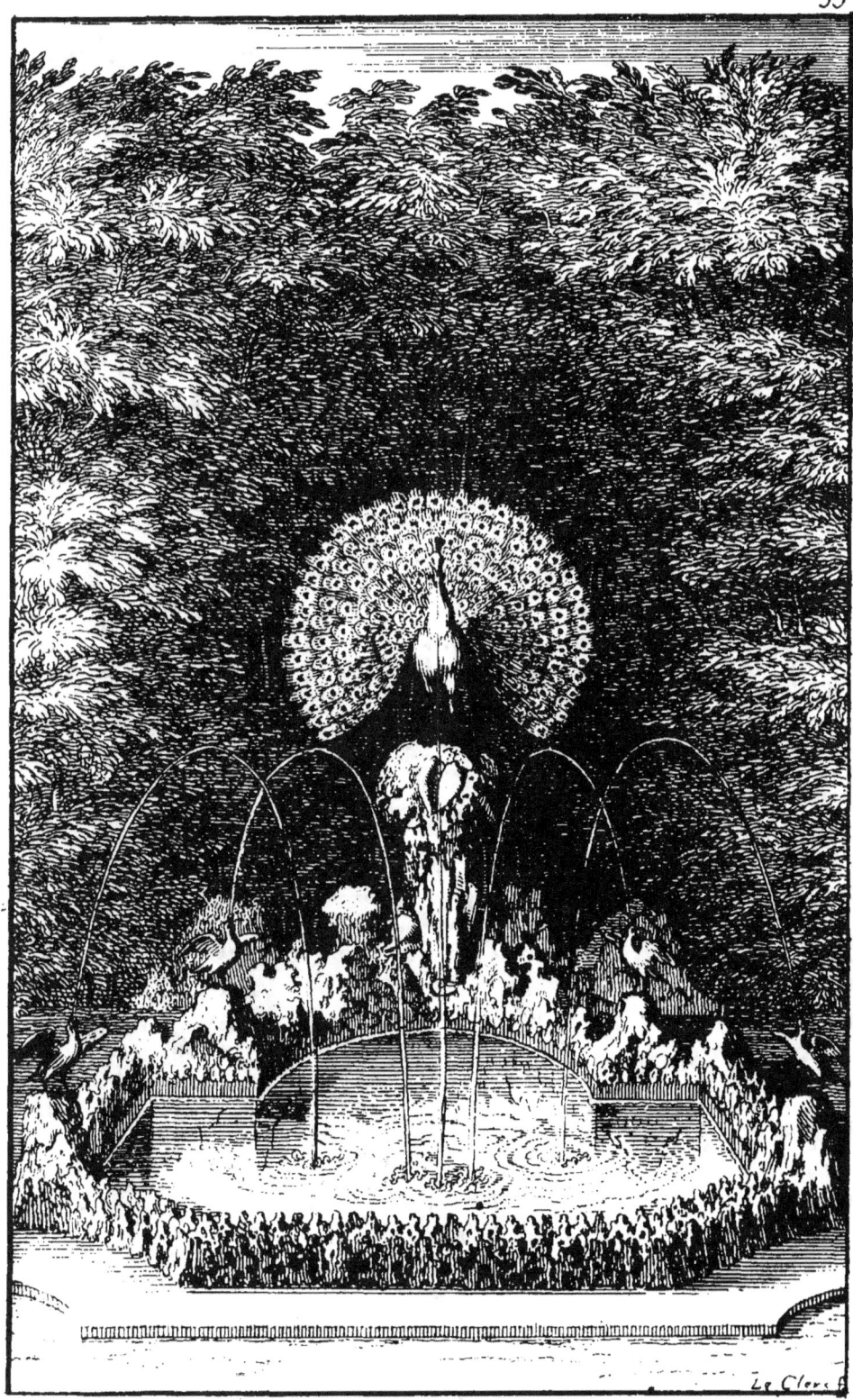

DE VERSAILLES.

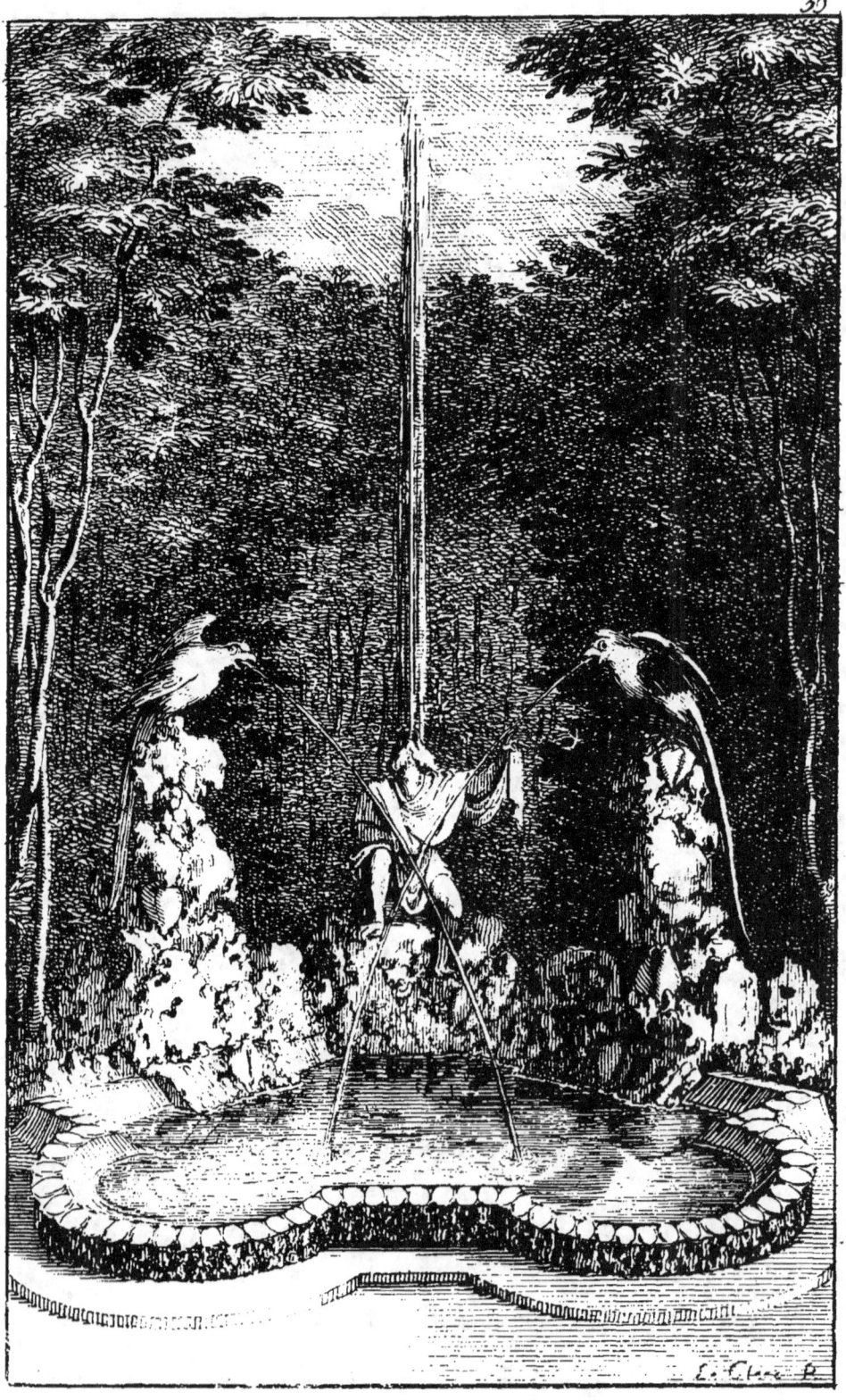

DE VERSAILLES. 37

DE VERSAILLES. 39

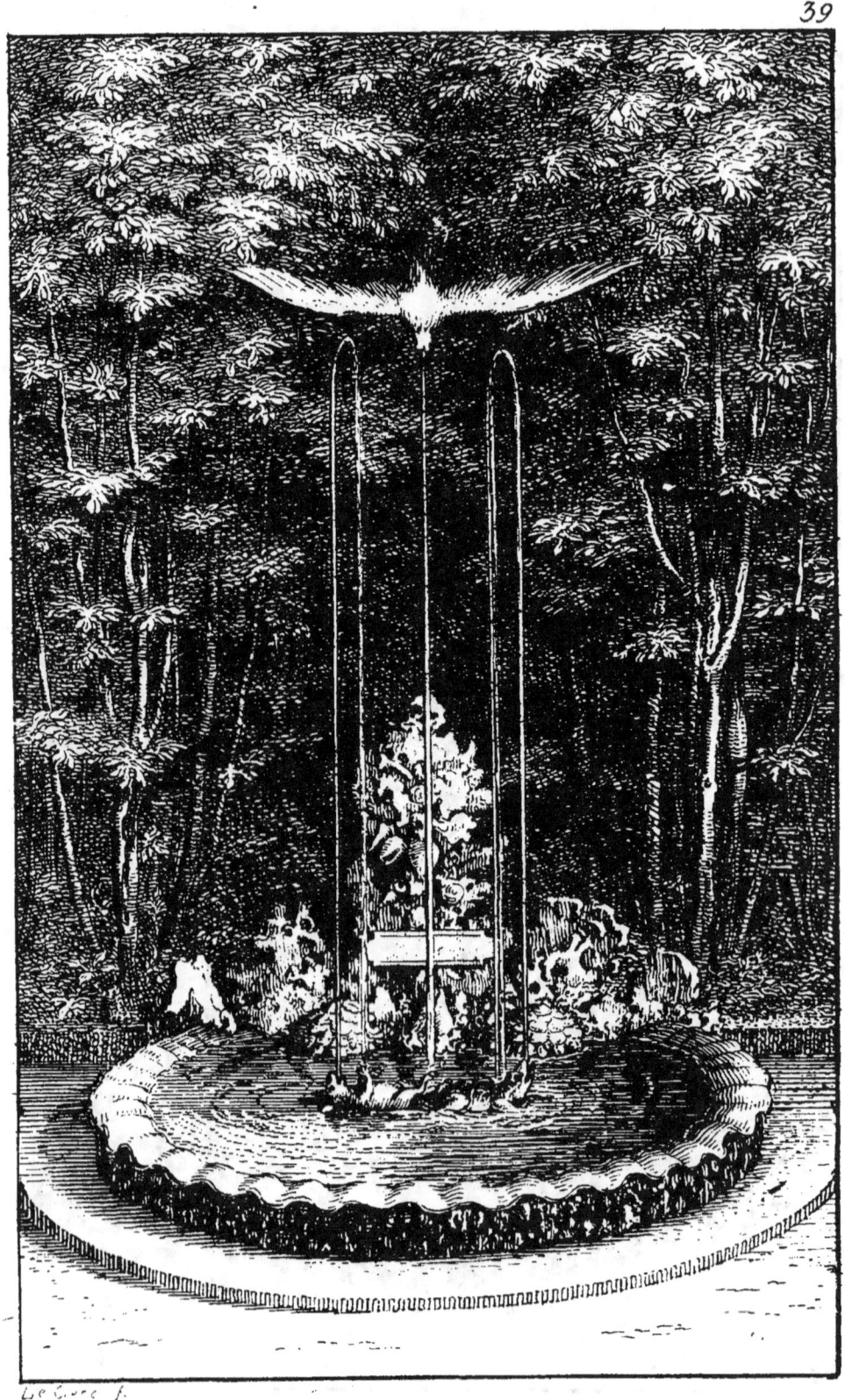

DE VERSAILLES.

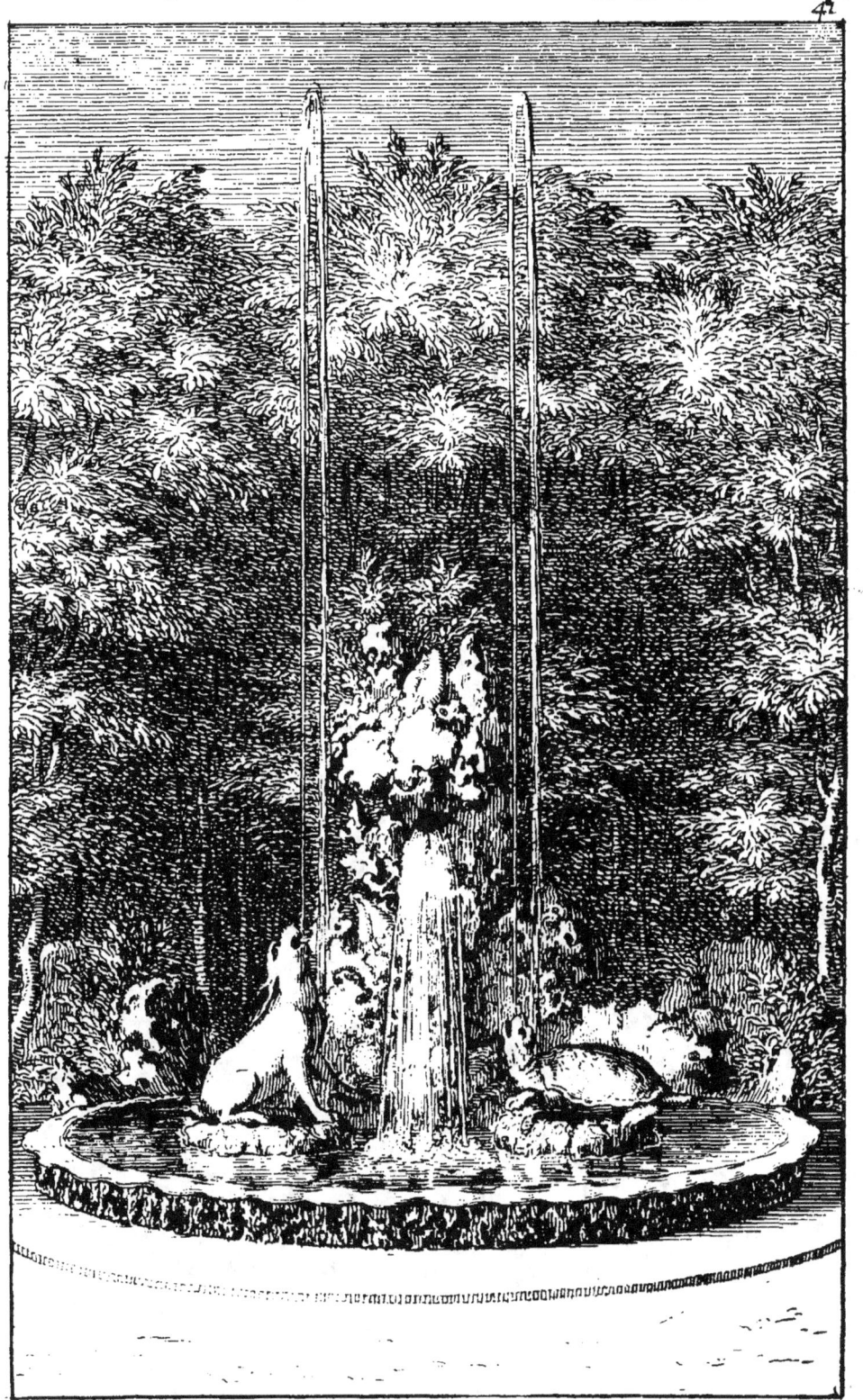

DE VERSAILLES.

43

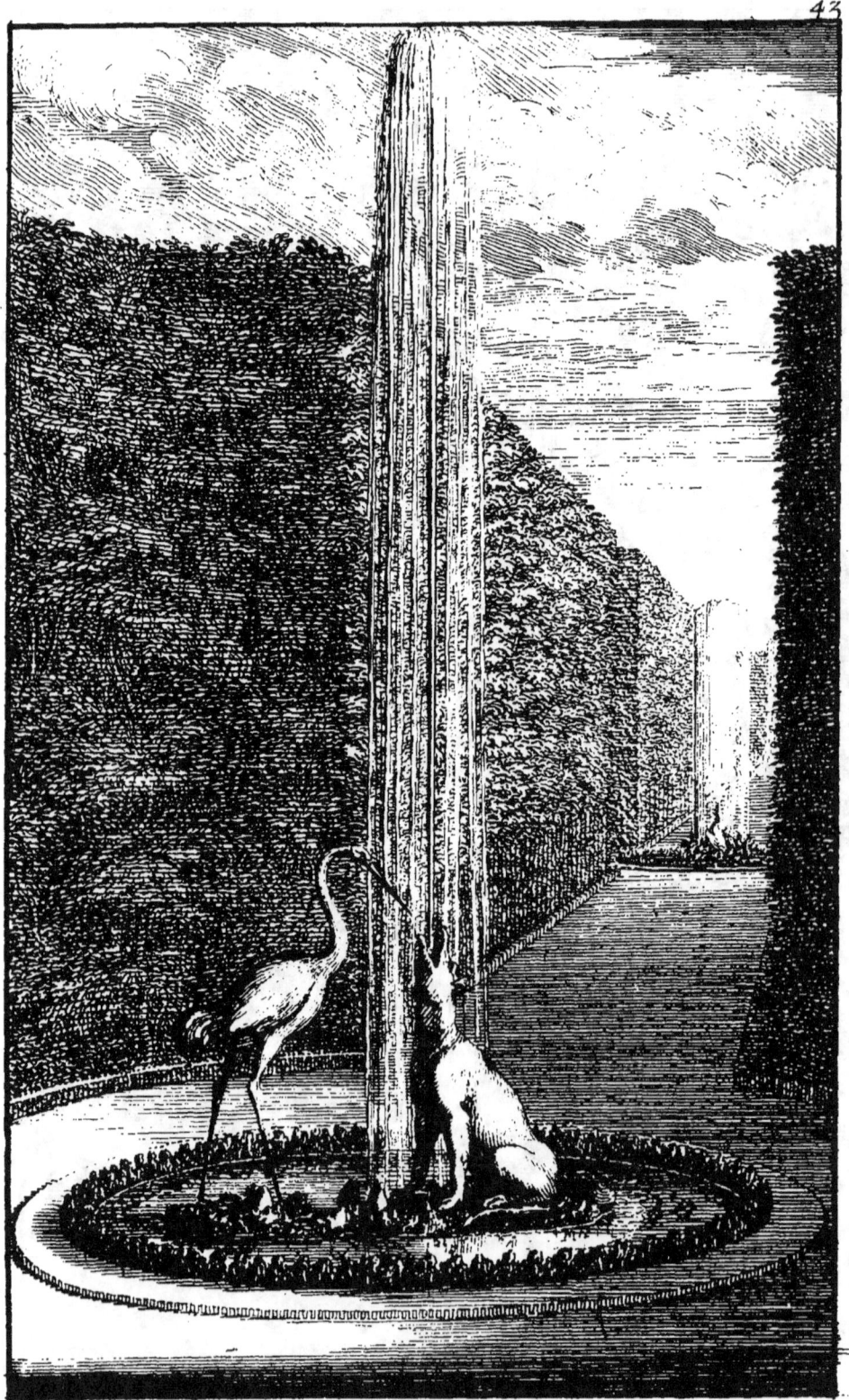

DE VERSAILLES. 45

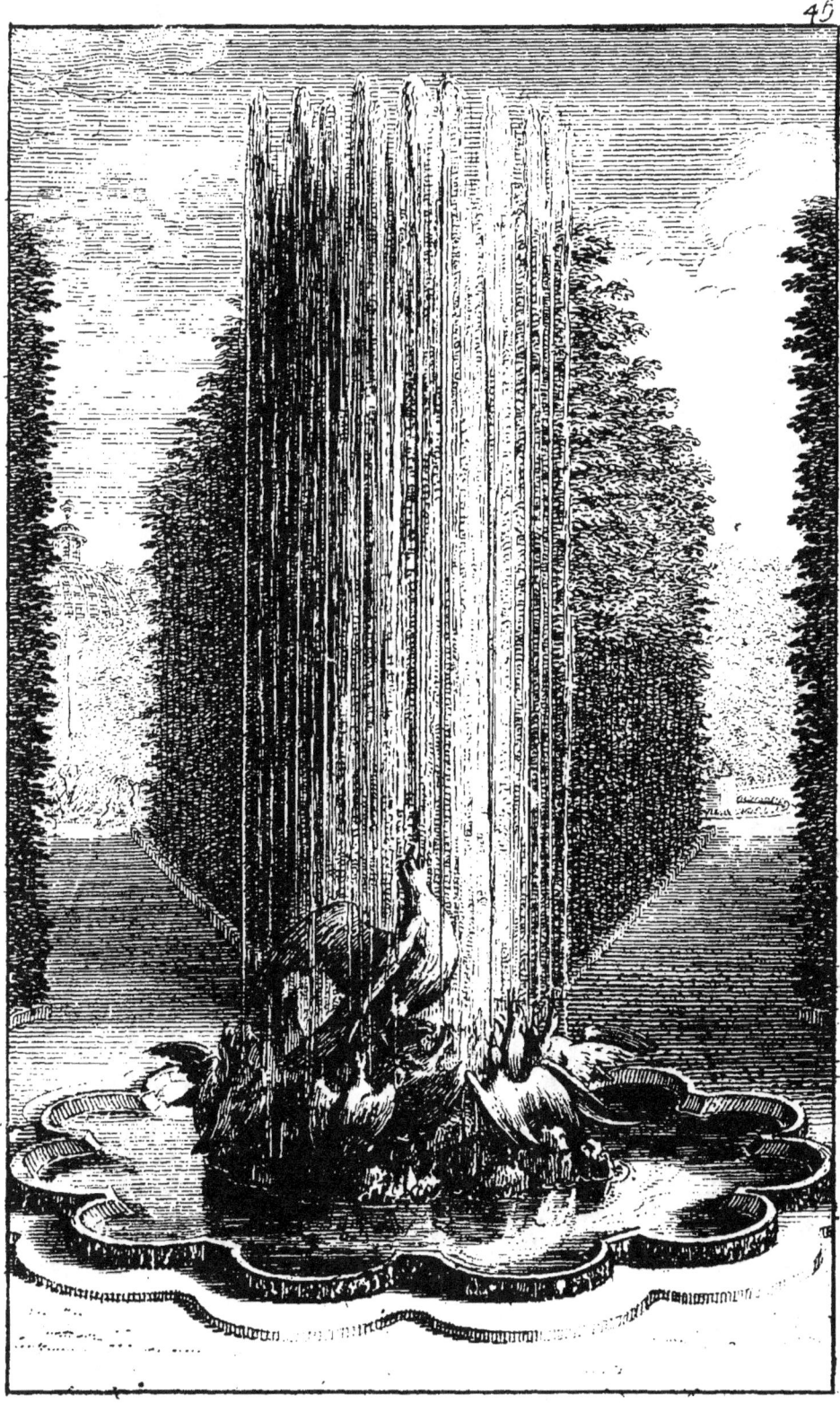

DE VERSAILLES.

DE VERSAILLES. 49

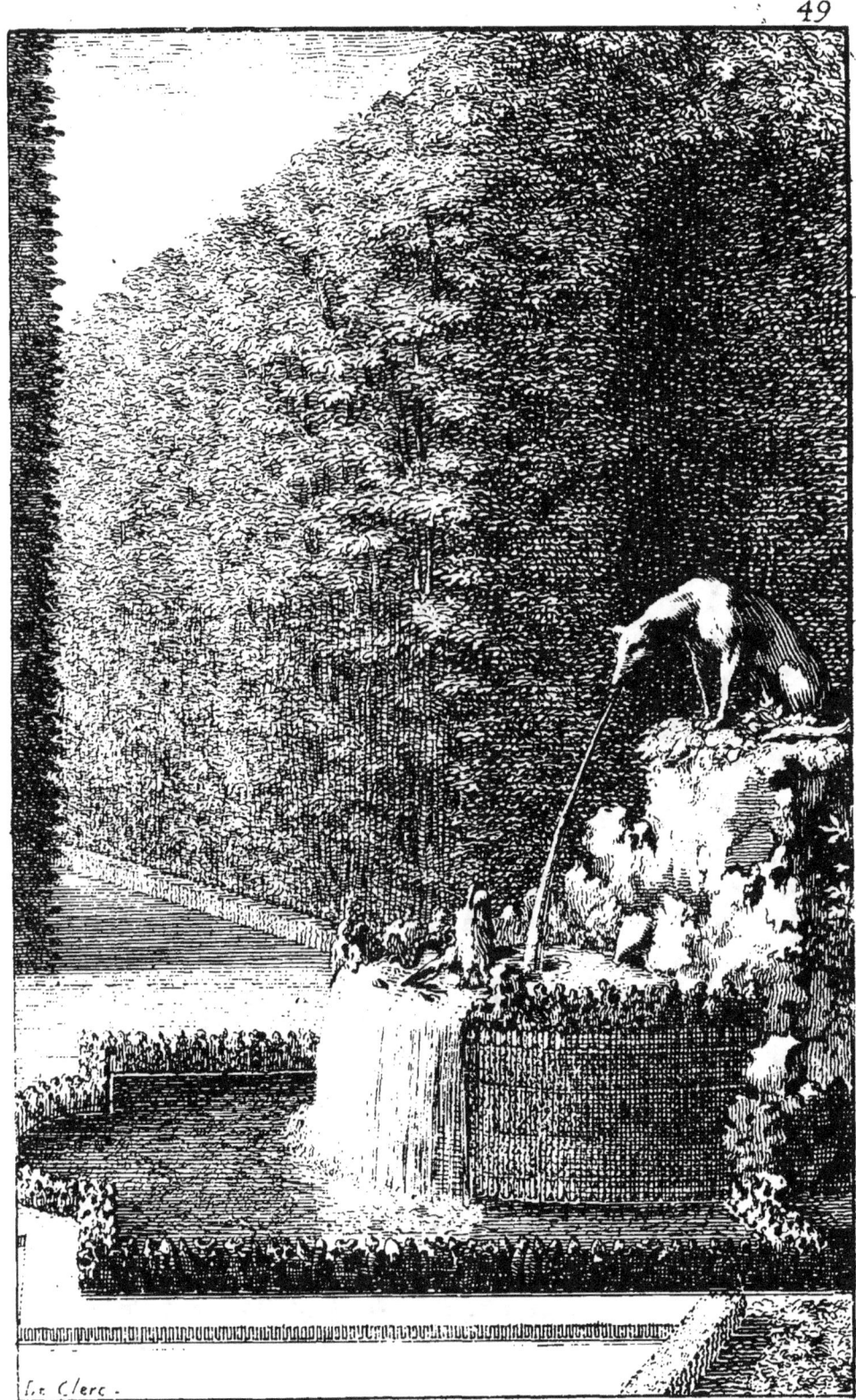

DE VERSAILLES.

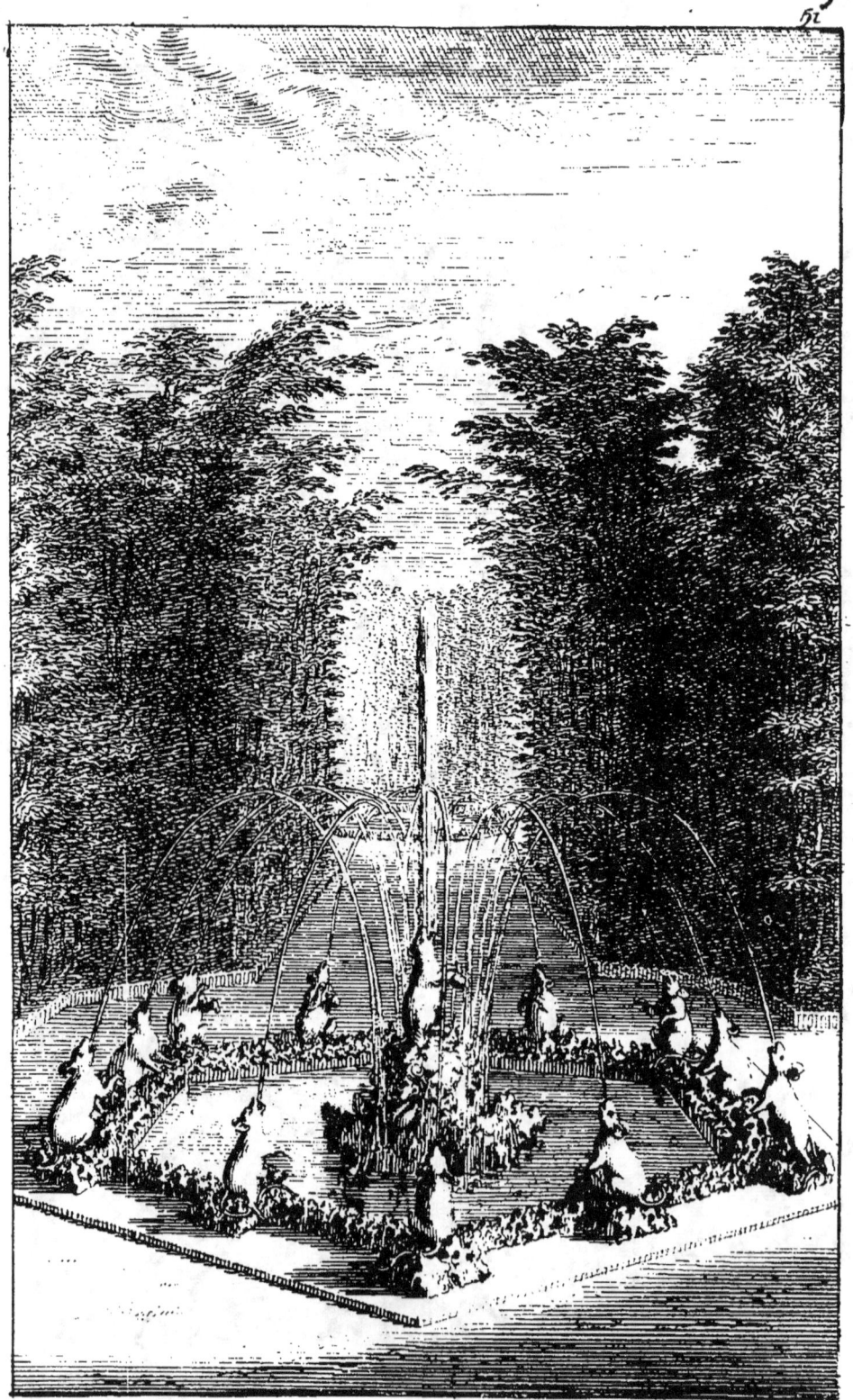

DE VERSAILLES.

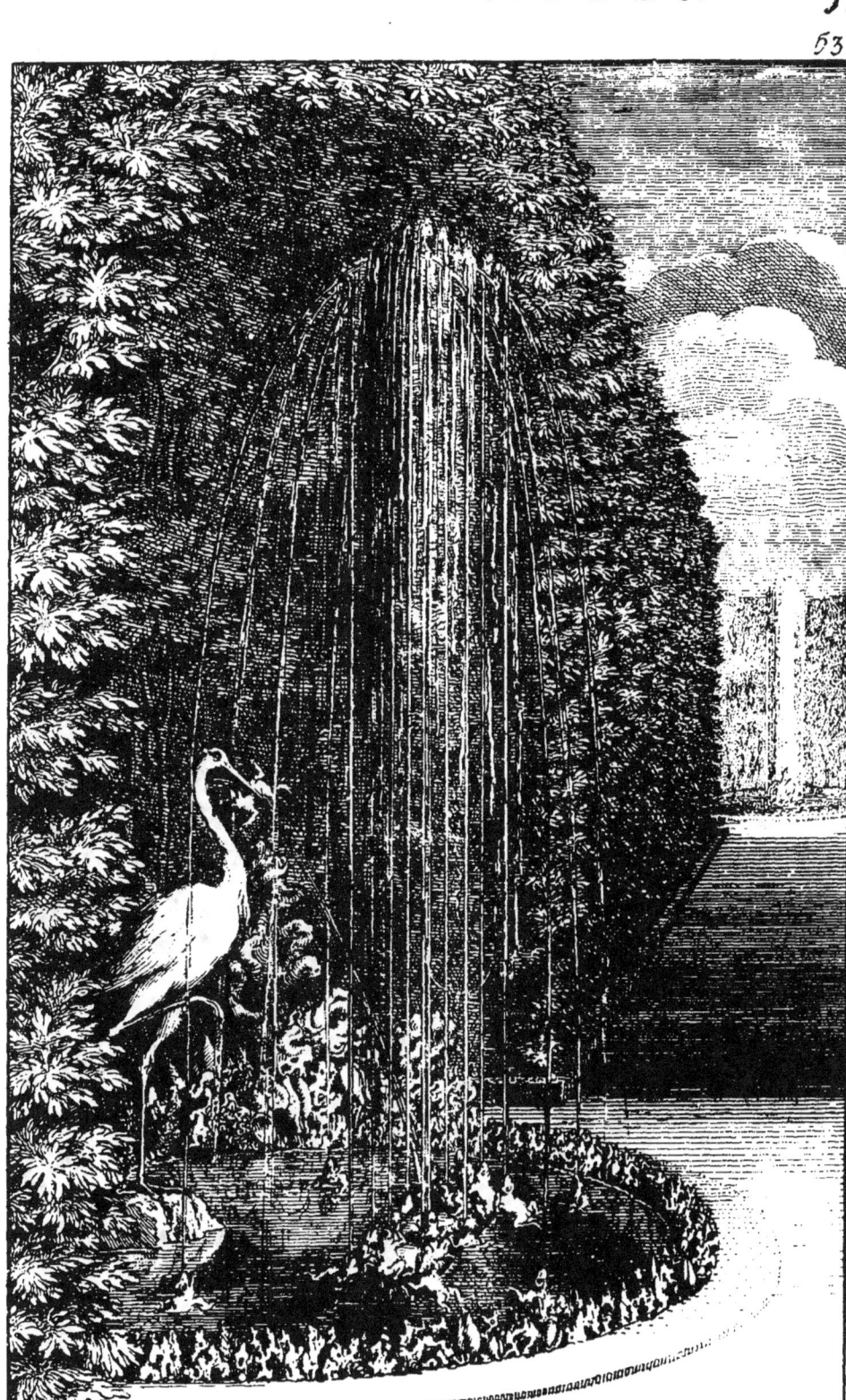

DE VERSAILLES.

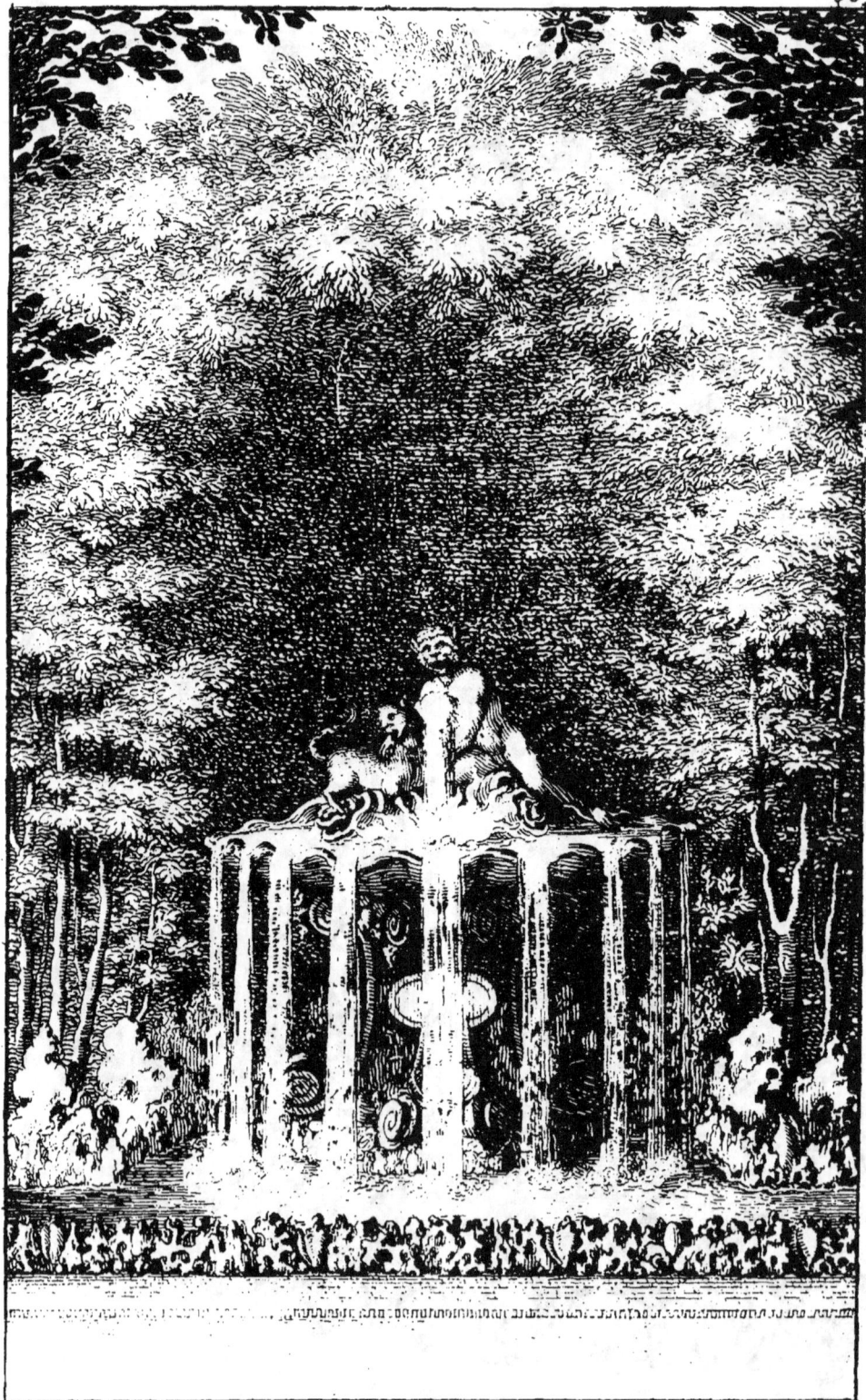

DE VERSAILLES.

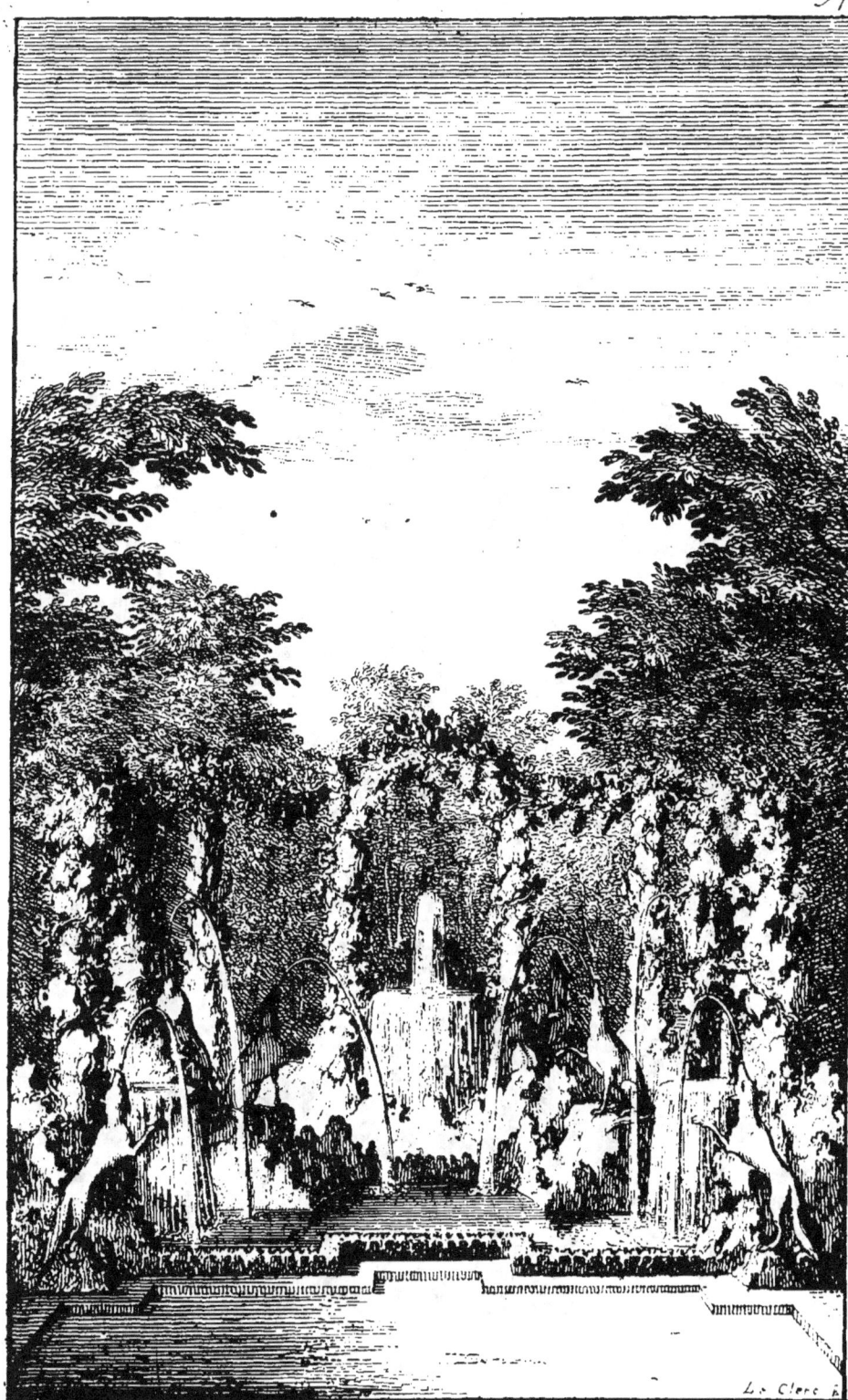

DE VERSAILLES.

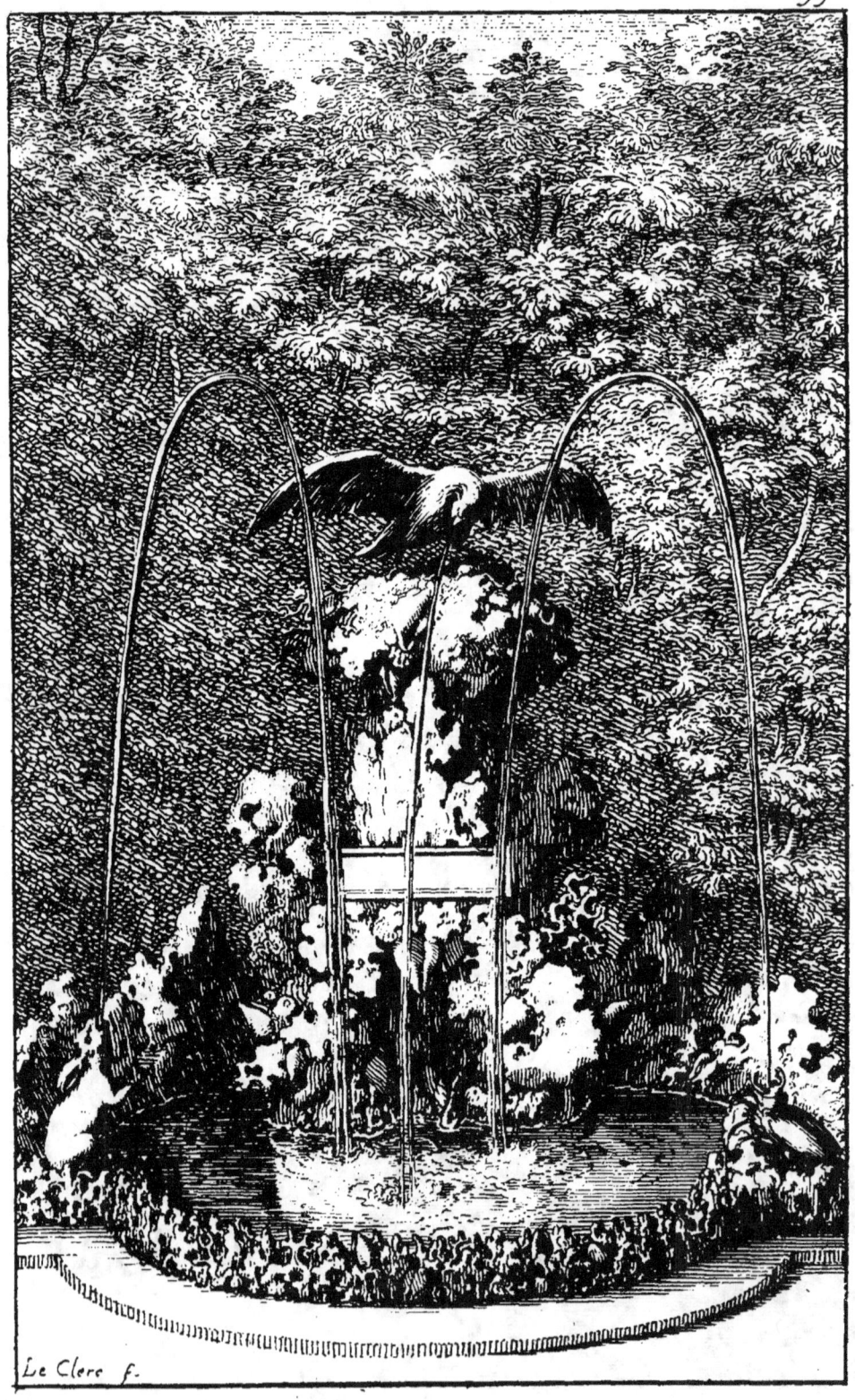

DE VERSAILLES. 61

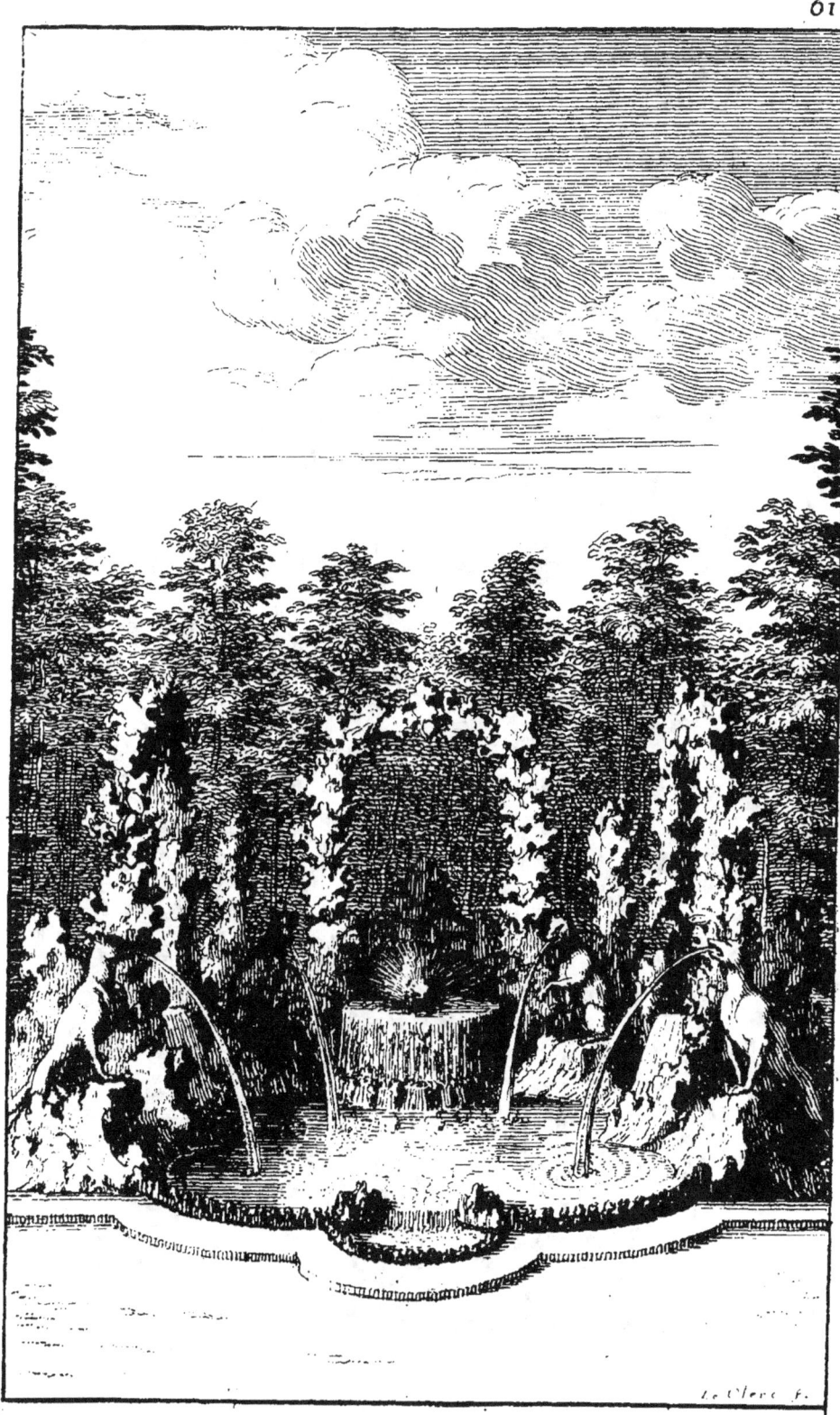

DE VERSAILLES. 63

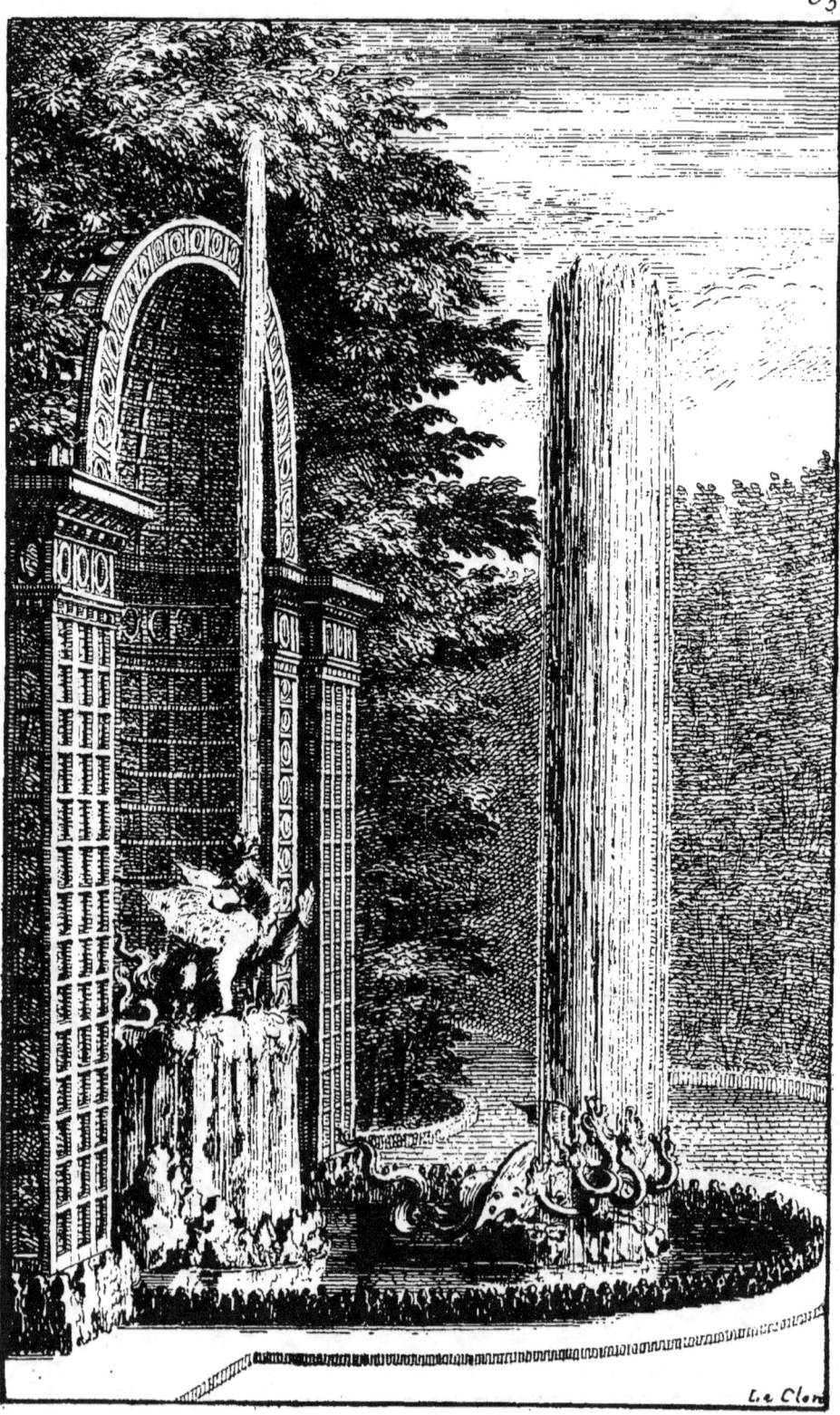

DE VERSAILLES. 65

DE VERSAILLES. 67

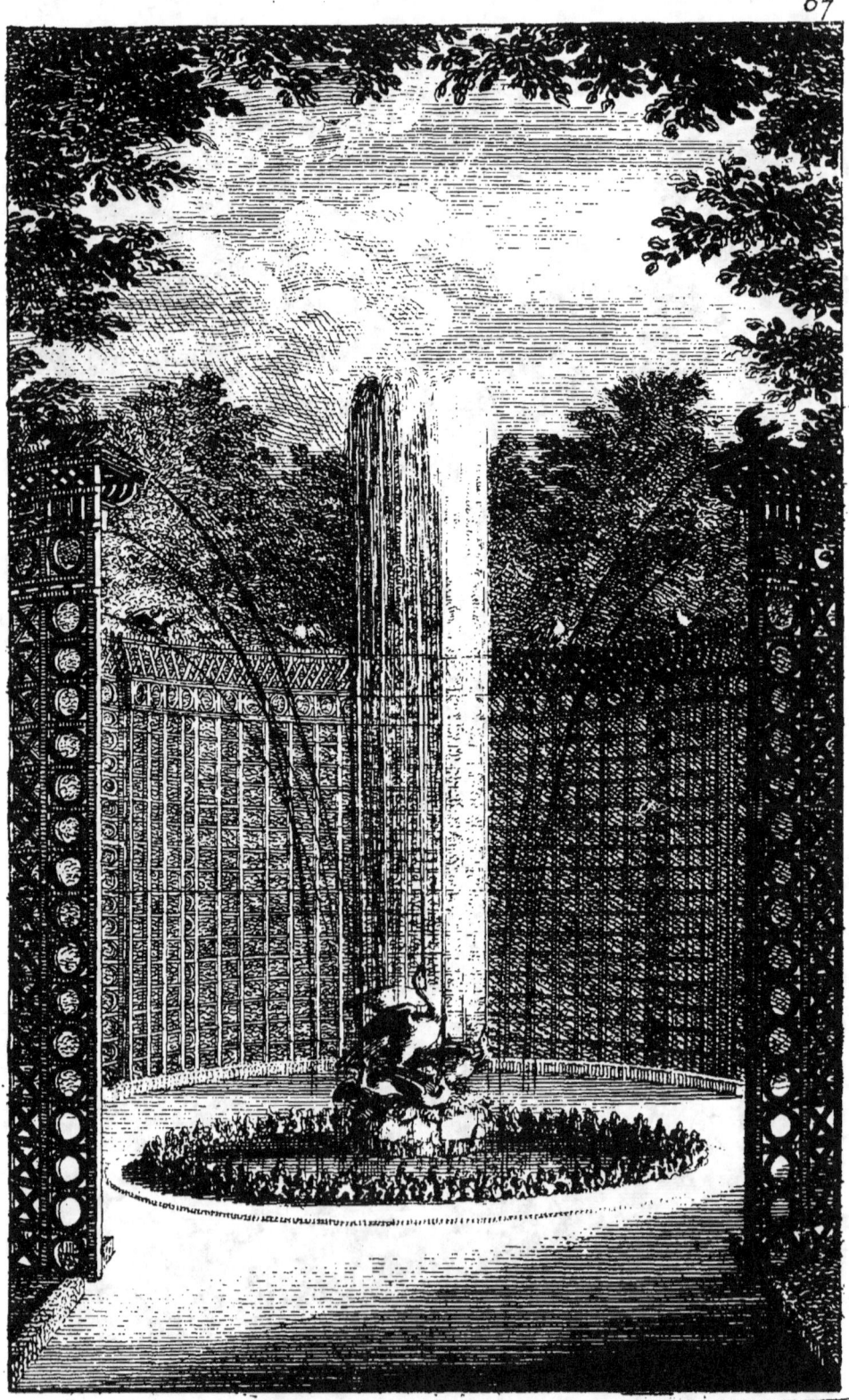

DE VERSAILLES. 69

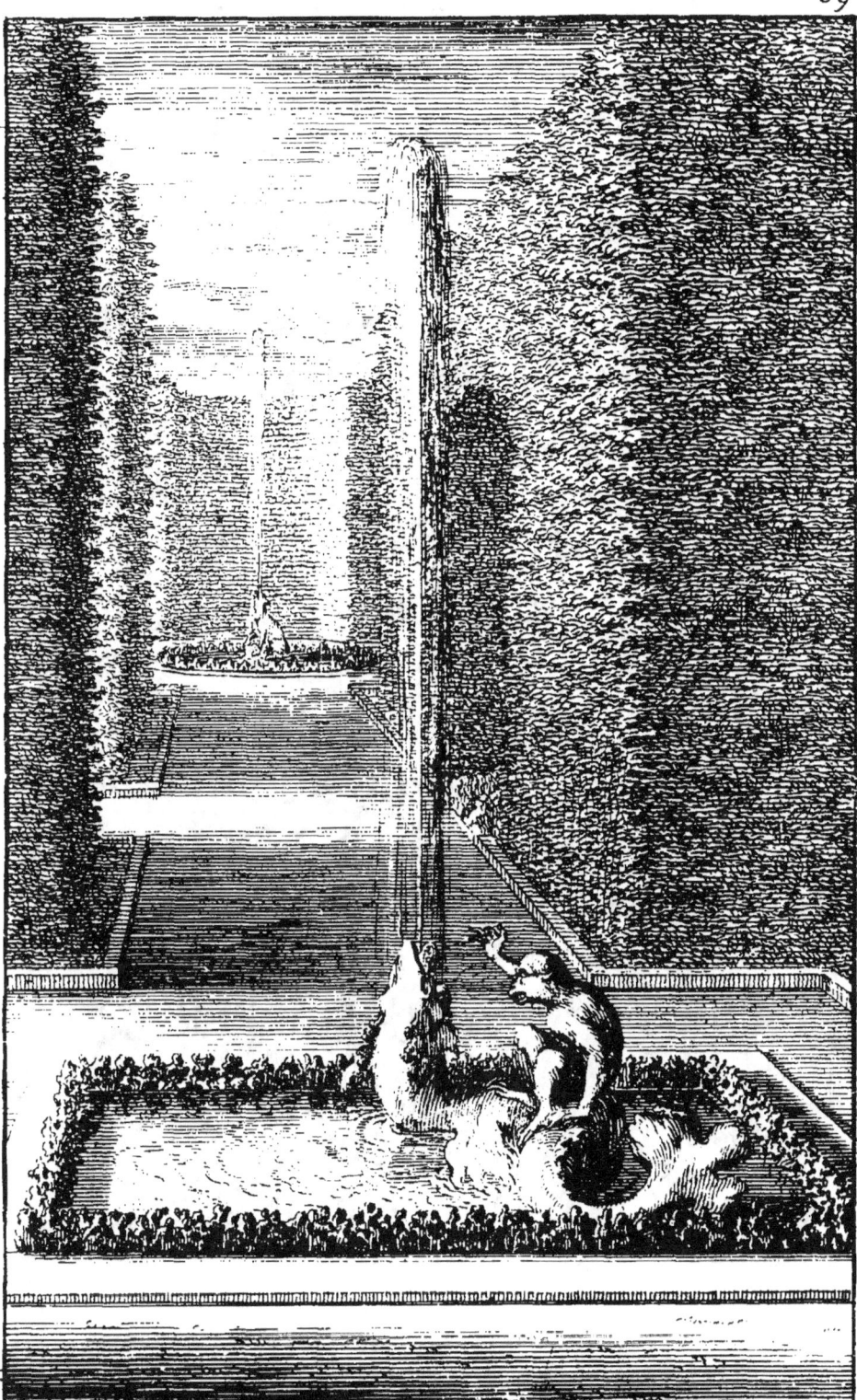

DE VERSAILLES. 71

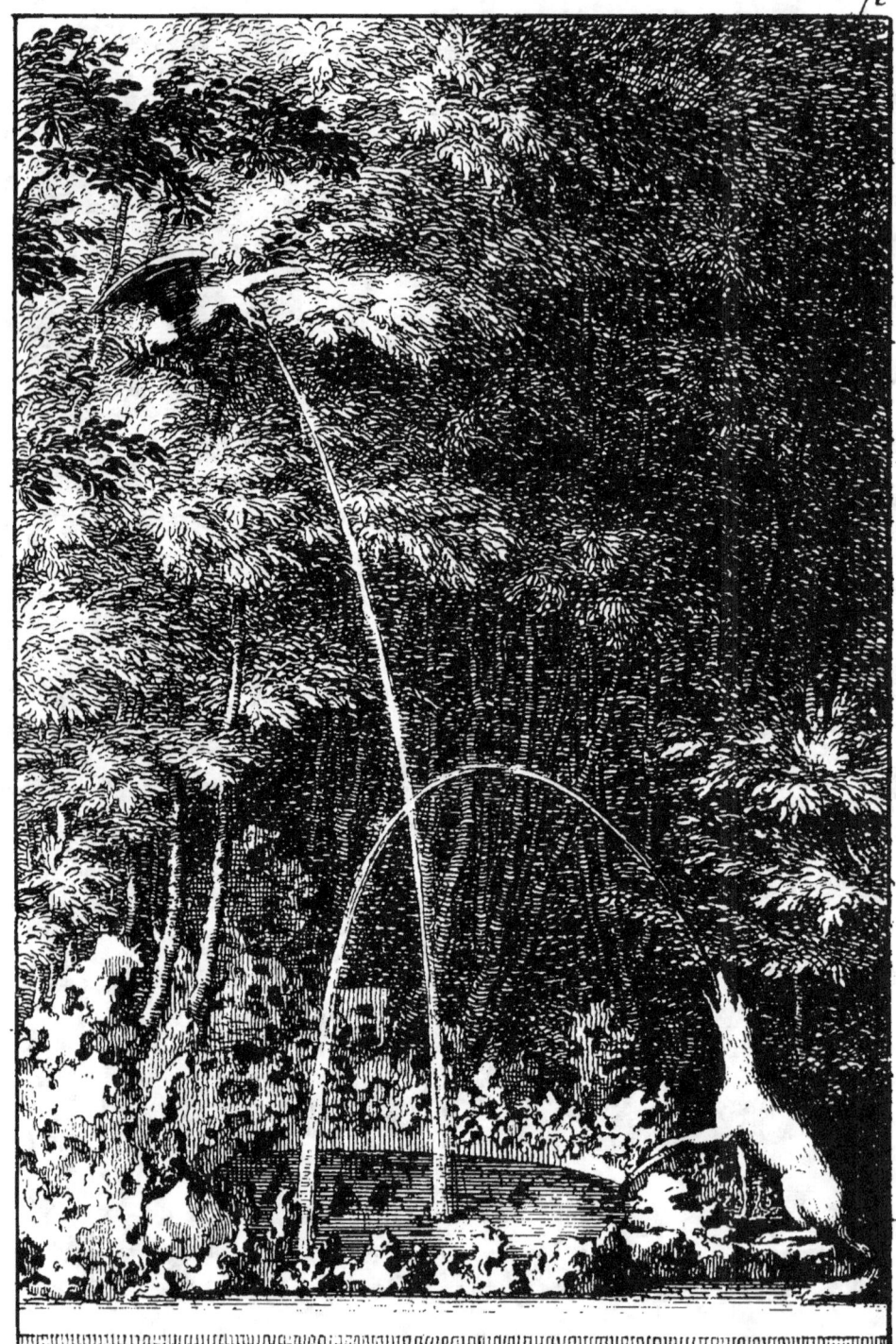

DE VERSAILLES.

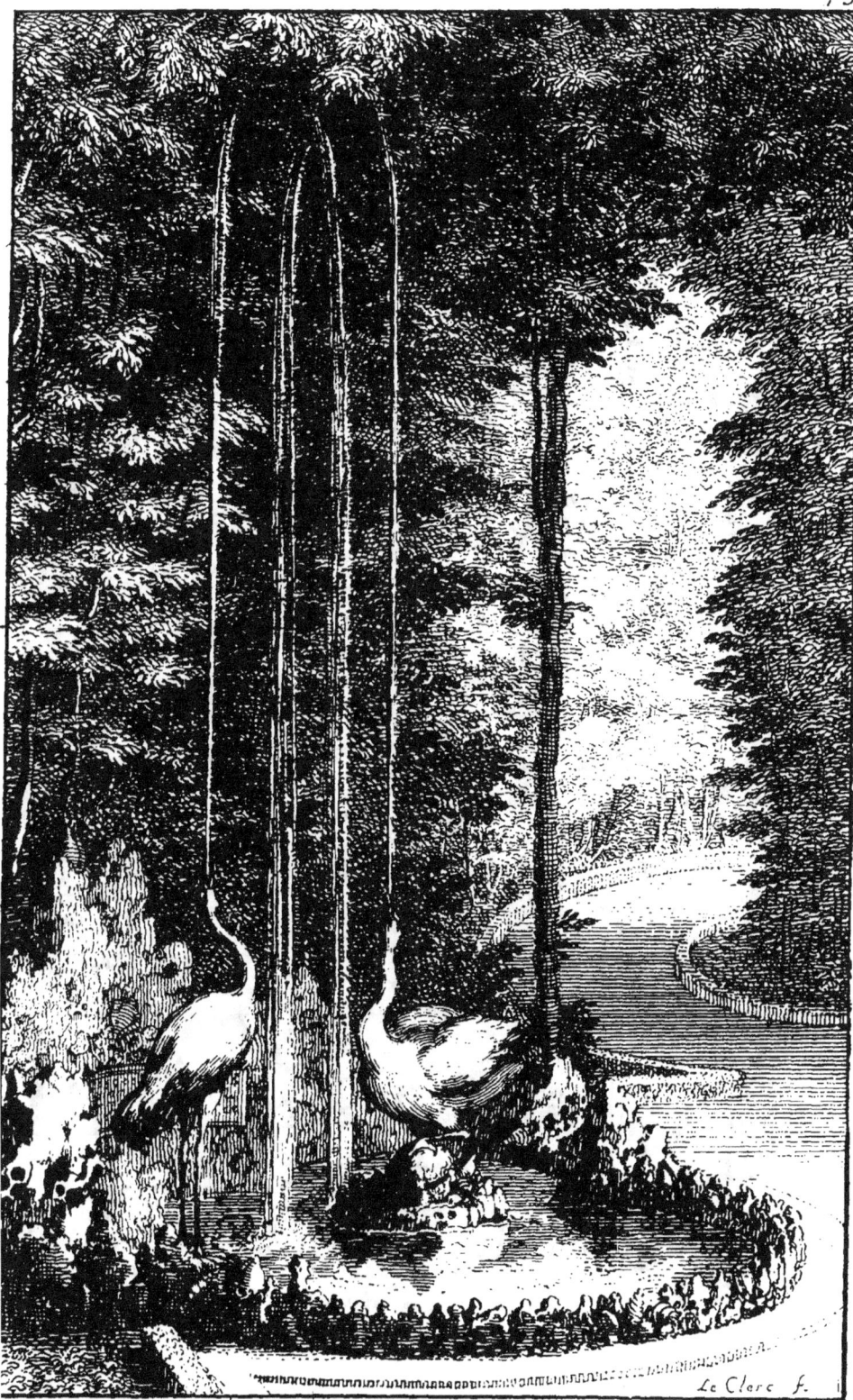

Le Clerc f.

DE VERSAILLES.

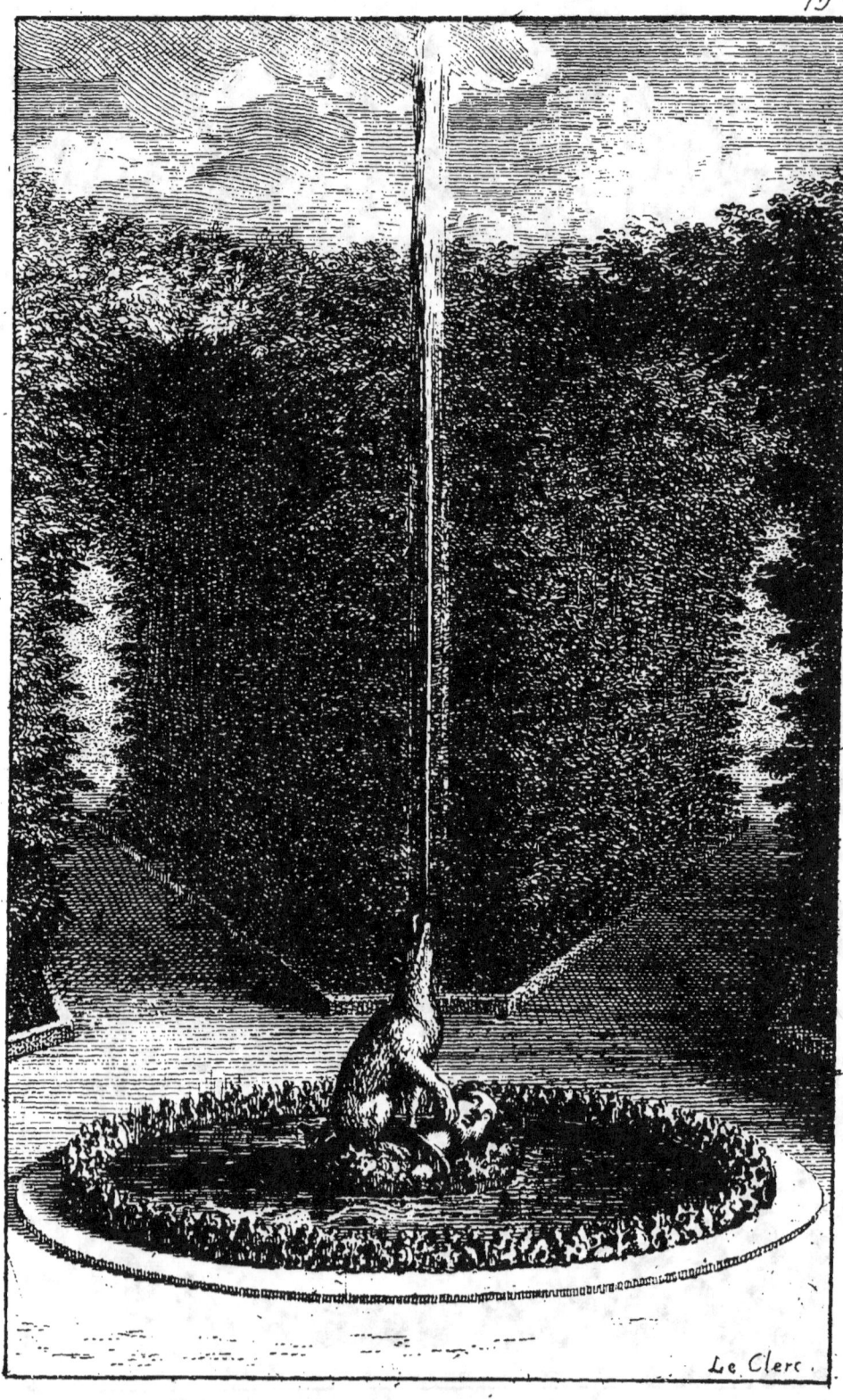

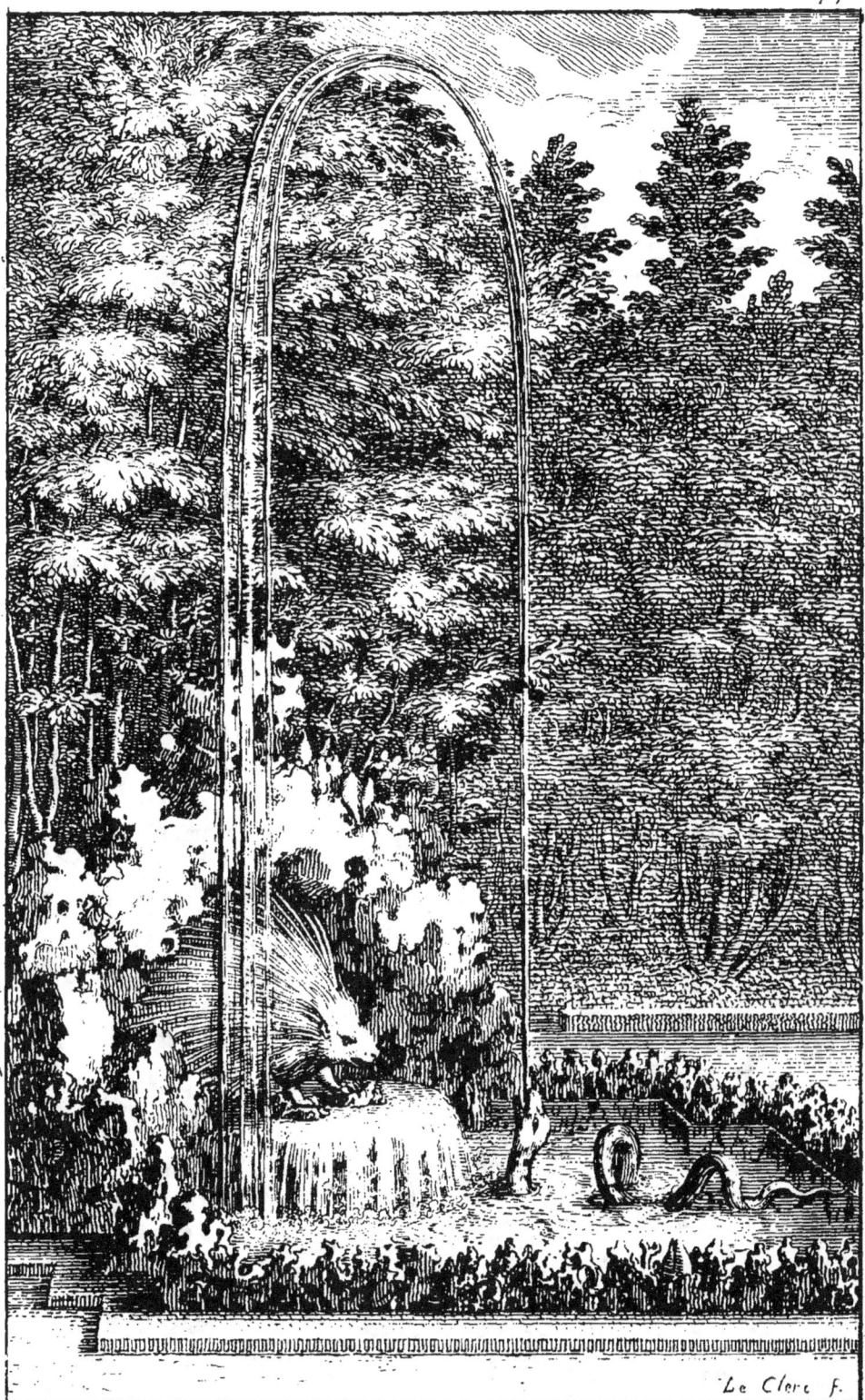

DE VERSAILLES. 79

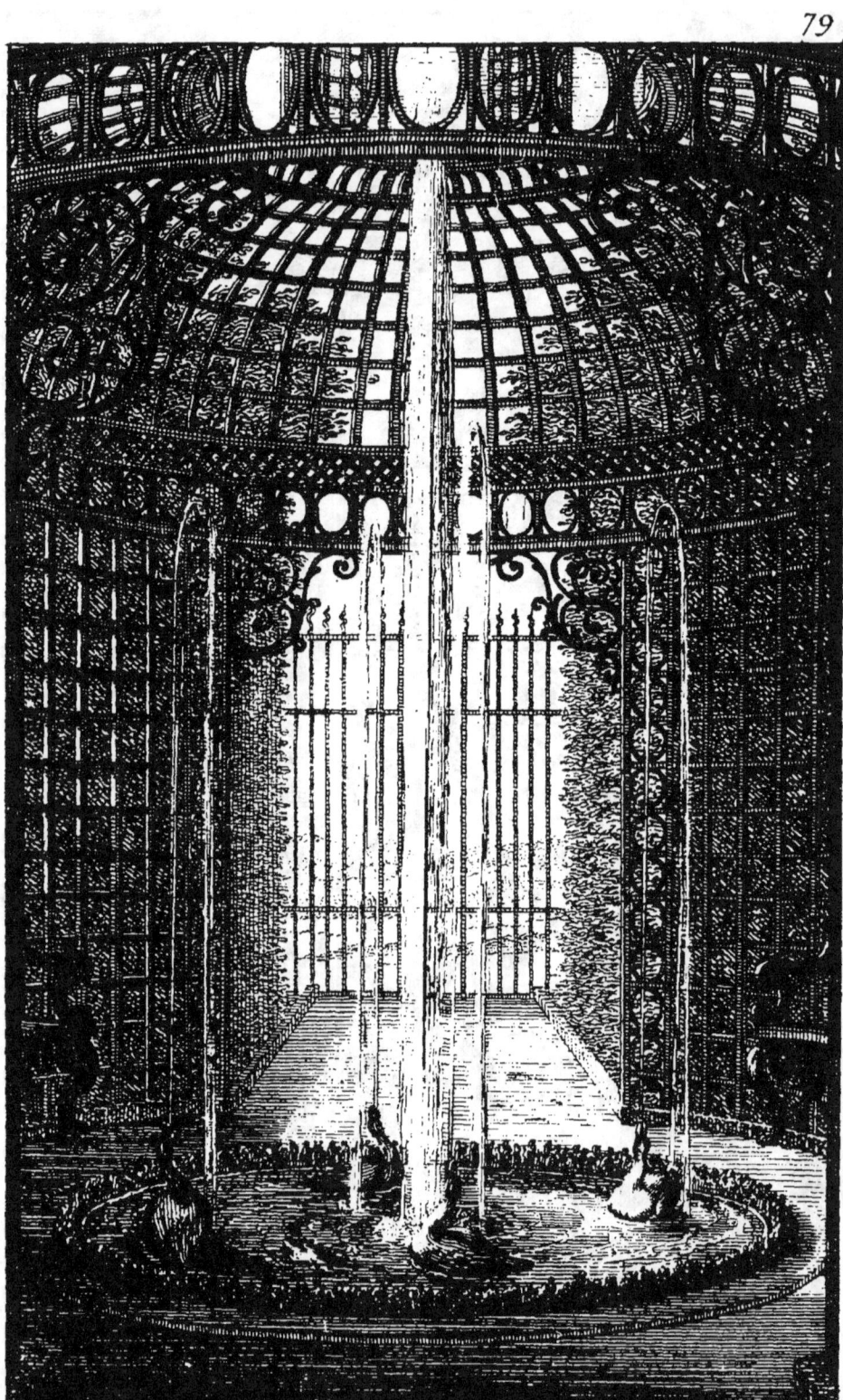